이민 작가 그림으로 세상 읽기

양림동 판타블로

이민

스타북스

楊林

제1장 **풍경 안에 서다** 12

제2장 **지나간 것들** 56

제3장 **기억을 기억하다** 100

제4장 **우리는 시간여행자** 146

 에필로그 192

모든 순간을 기억한다는 건 참으로 어려운 일입니다.
기억을 그리고 새긴다는 건 이 순간을, 함께 했던
모든 生을 간직하고 싶은 마음의 깊이.
'볕을 품은 숲, 양림'은 오랫동안 간직하고 싶은 기억을
저장하는 숲입니다.
아버지의 손을 잡고 걸었던 길,
형과 짜장면을 사먹던 거리,
아픔으로 붉게 물들던 5.18의 기억,
벗들과 밤새 어울리던 공간들
스며들 듯 품은 사랑
하얀 통곡 속에서 보내드린 어머니
그리고 4년 동안의 귀향일기를 판타블로에 담았습니다.
스스로 기억하는 일, 그것은 자기를 기록하는 일입니다.
나를 감히, 양림의 역사에 올립니다.

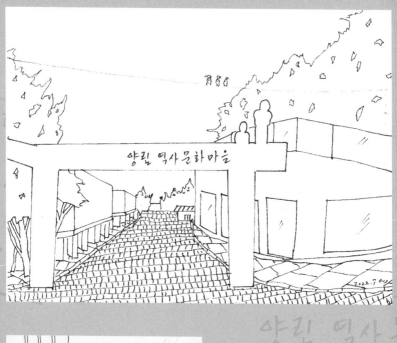

양림 역사문화마을

2022. 7 ○○○

양 림 관 광 안 내

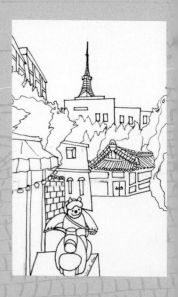

양림 역사

Sketch for Pan Tableau

양림 스케치 1
모두가 풍경 안에 서있습니다.

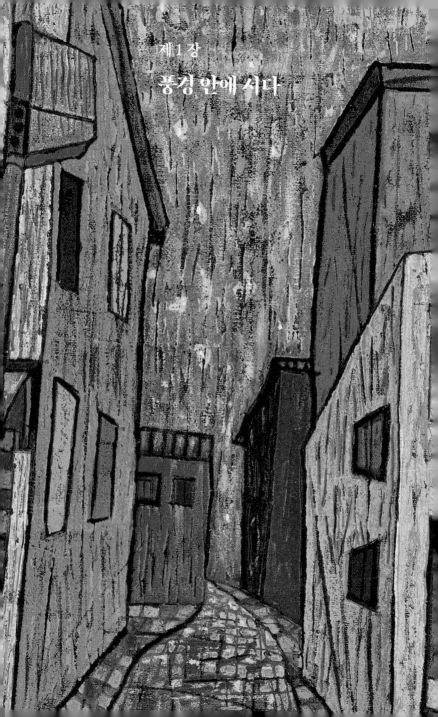

제 1 장
풍경 안에 서다

양림동 골목은 무지개 같습니다.
다양한 사람들이
다양한 꿈을 가지고
다양하게 살아갑니다.
무지개마을입니다.

빛이 열리는 시간에는 소리가 먼저 움직입니다.
부지런한 새들이 지저귀며 사람들의 잠을 털어주면
집집마다 불을 켜고 하루를 준비합니다.
양림동에서는 모두가 풍경 안에 서있습니다.

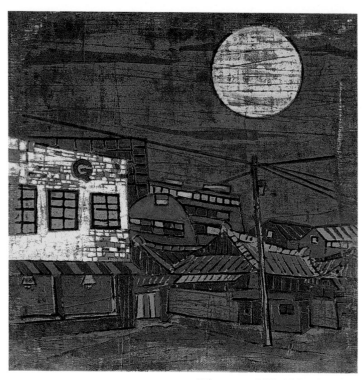

풍경Y

볕을 품은 숲에 달이 떴습니다.

크고 둥근 달에 작은 소원을 빌었습니다.

정월대보름 찬바람에도

가족들은 무사할 것입니다.

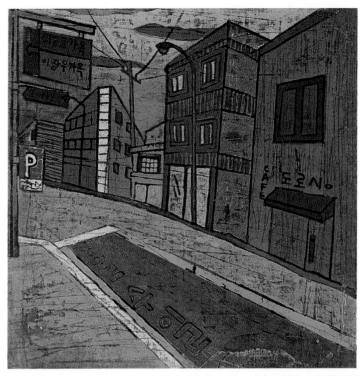

풍경Y 45x45cm 판타블로(캔버스+아크릴) 2018

풍경Y

양림동에서는 백년을 훨씬 넘긴 이장우 가옥하고

새침하게 멋을 낸 카페 도로시가 함께 삽니다.

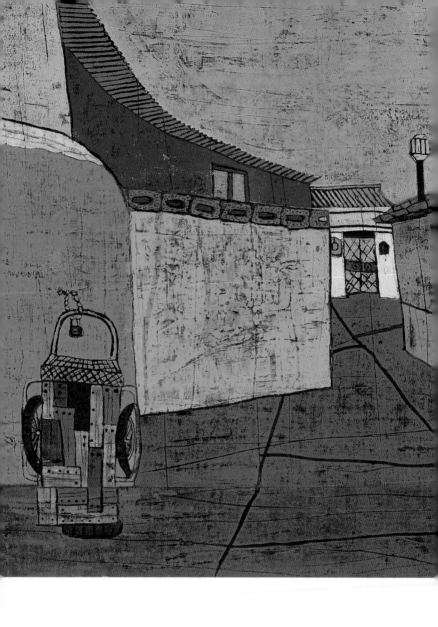

풍경Y 90.9x72.7cm 판타블로(캔버스+아크릴) 2020

풍경Y

열심히 일했으면 쉴 때도 있어야지요.

리어카가 쉬고 있습니다.

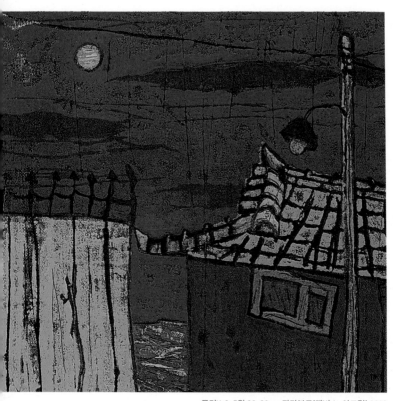

풍경Y-2, 5월 32x32cm 판타블로(캔버스+아크릴) 2018

풍경 Y-2 5월

어쩜 저리 예쁠까요?

진분홍 하늘에서는 달이 작아집니다.

풍경 Y-2 눈 내린 뒤

진눈깨비 눈이 밤새 쌓였습니다.

이런 날이면 양림 게스트하우스

창가에서는

어두운 아침을 볼 수 있습니다.

풍경 안에 서다

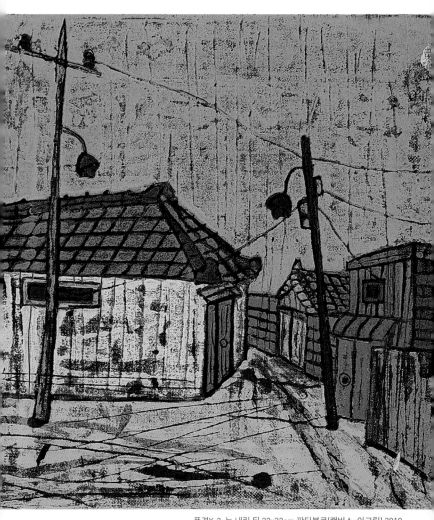

풍경Y-2, 눈 내린 뒤 32x32cm 판타블로(캔버스+아크릴) 2018

장맛비-Y

장맛비 내립니다.
조그마한 집, 낮은 지붕 담장을
흠뻑 적셔 놓았습니다.
처마에서 흘러내리는 빗소리
주르륵, 뚝뚝, 멍하니 바라봅니다.
마음이 평안합니다.

장맛비-Y 91x30cm 판타블로(캔버스+아크릴) 2018

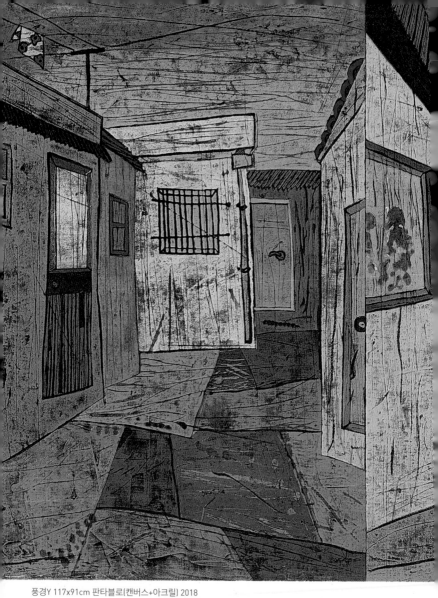

풍경Y 117x91cm 판타블로(캔버스+아크릴) 2018

풍경 안에 서다

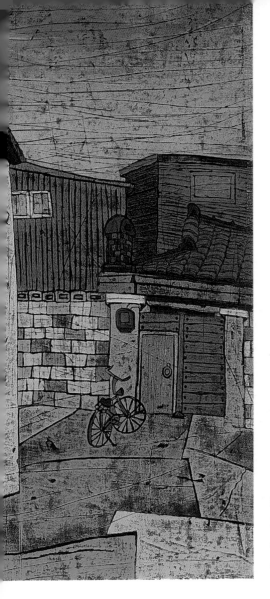

풍경-Y

모자이크 밤회색 골목길에
블루가 내려앉았습니다.
청청한 밤입니다.

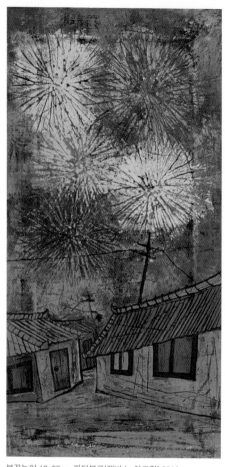

불꽃놀이 40x80cm 판타블로(캔버스+아크릴) 2019

불꽃놀이

양림에 파란색, 주황색 지붕

그 위로

보랏빛, 하얀빛 환한 꿈들이 터집니다.

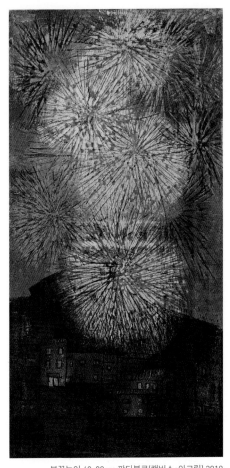

불꽃놀이 40x80cm 판타블로(캔버스+아크릴) 2019

불꽃놀이
밤하늘에 색색의 불꽃이 피었습니다.
양림동에 사는 사람들 마음에 항상 피는 꽃입니다.
예술꽃이 피는 펭귄마을이 더 환해졌습니다.

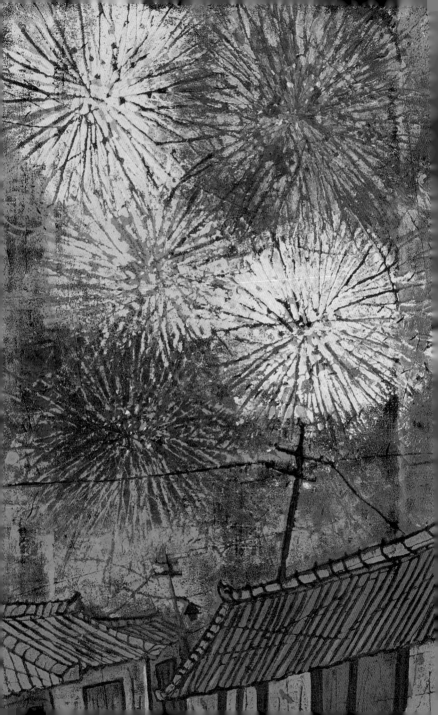

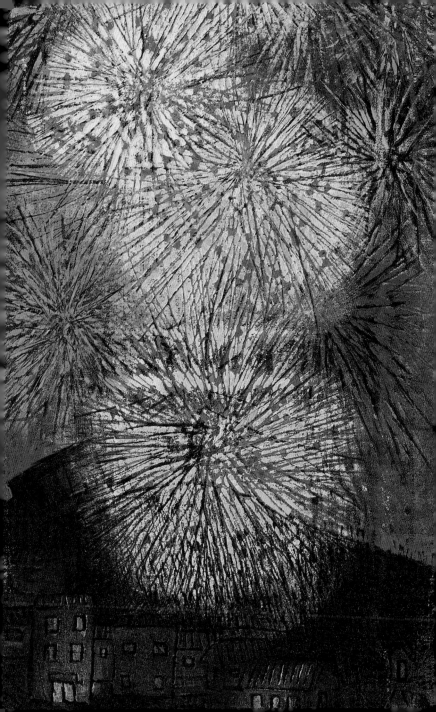

새벽 무등산

무등산 겨울 새벽이 양림동 아파트 베란다에 들어왔습니다.

차가운 공기와 아메리카노 한 잔으로 새벽과 마주했습니다.

무등산이 스며든 베란다는 청명하고 고요했습니다.

참 넉넉했습니다.

새벽 무등산 40x80cm 핀디블로(캔버스, 아크릴) 2019

양림Y, 밤색하늘

밤이니까 밤색이 어울리지요.
갈색과 자주색이 오묘하게 섞여서
양림동 밤하늘을 물들이네요.

양림Y, 밤색하늘 45.5x33.3cm 판타블로(캔버스+아크릴) 2019

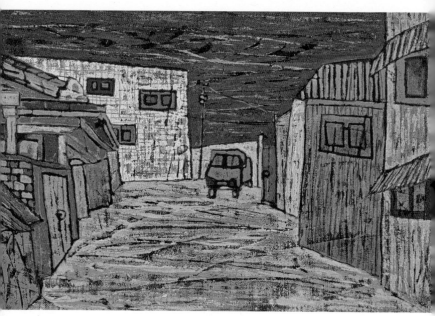

차가운 겨울밤 45x27cm 판타블로(캔버스+아크릴) 2020

차가운 겨울밤

메마른 겨울밤하늘이 보라색으로 칠해졌습니다.

눈조차 내리지 않는 보랏빛 하늘

몸이 시립니다.

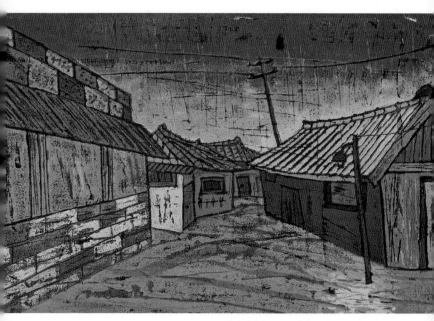

2월의 새벽 45x27cm 판타블로(캔버스+아크릴) 2020

2월의 새벽

아직 세상은 녹지 않은 2월입니다.

아무도 나서지 않는 이른 새벽,

천천히 변해가는 하늘을 봅니다.

조금만 있으면 담장 아래에 민들레 새순이 필 것입니다.

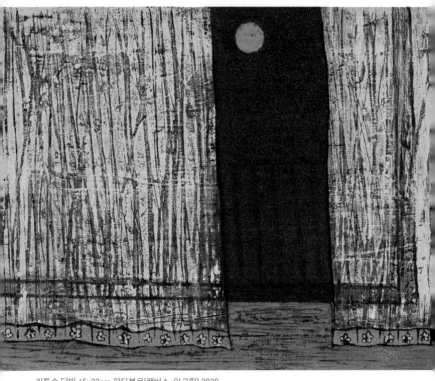

커튼속 달빛 45x33cm 판타블로(캔버스+아크릴) 2020

커튼 속 달빛

둥근 달이 베란다 사이로 들어옵니다.

내일은 좋은 작품을 하게 해달라고 소원을 빌고 나니

커튼을 흔드는 늦가을 바람이 시원하게 느껴집니다.

별빛의 제중로

좁고 기다란 골목을 가진 양림동에 별빛이 듭니다.
우리 인생살이도 골목처럼 갈래갈래 사연이 많아서
간혹 별빛 스며들어 반짝이기도 합니다.
고흐의 '별빛이 내리는 카페'를 하나 차려볼까 합니다.

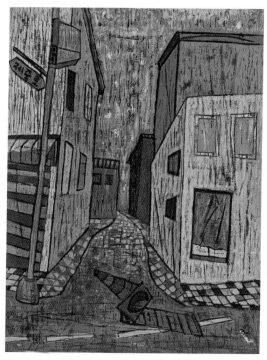

별빛의 제중로 40.5x52.5cm 핀디블로(캔버스+아크릴) 2020

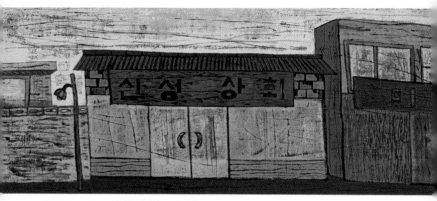

새벽하늘 120x30cm 판타블로(캔버스+아크릴) 2020

새벽하늘

새벽에는

초록색 신성상회, 진분홍색 미용실, 노란색 건축설비 간판이

더 선명해집니다. 아무래도 잠이 없나 봅니다.

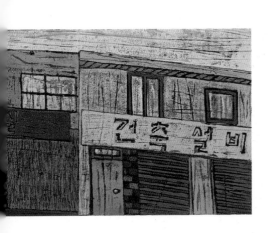

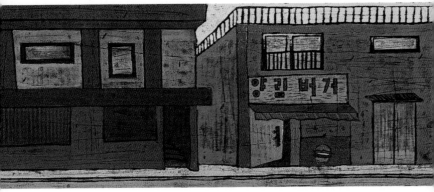

정오 12시 120x30cm 판타블로(캔버스+아크릴) 2020

정오 12시

점심을 간단하게 먹기로 했습니다.

양림버거에서 말입니다.

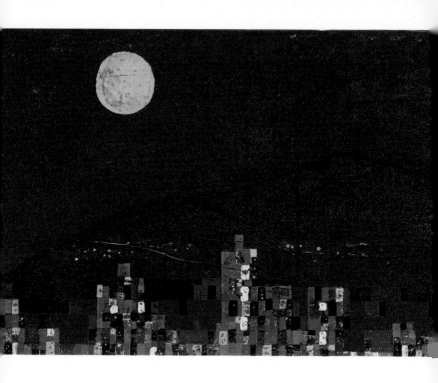

정월대보름-Y

무등산에 가장 큰 달이 떴습니다.
비할 데 없이 높고 넉넉한 품을 가진 산
광주사람들이 안도하며 기댈 수 있도록
어머니가 되어주는 고마운 무등산
정월대보름 달빛에 무등산 등허리가 환합니다.

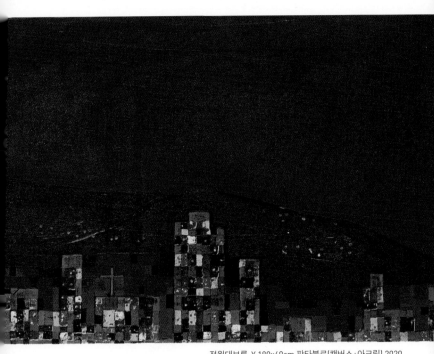

정월대보름-Y 180x60cm 판타블로(캔버스+아크릴) 2020

퇴근길 7월 석양

쳐진 어깨 위로 붉은 물감을 풀어놓은 하늘
반복되는 삶이 힘들 때
7월 하늘은 핑크빛 희망을 어깨에 올려 줍니다.

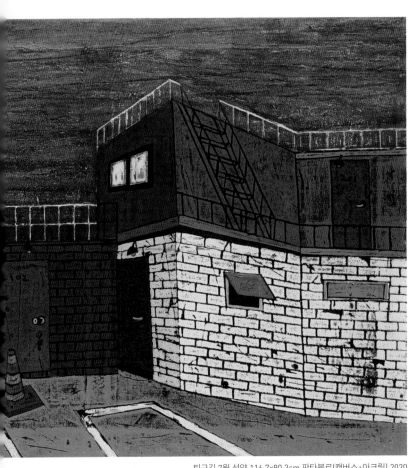

퇴근길 7월 석양 116.7x80.3cm 판타블로(캔버스+아크릴) 2020

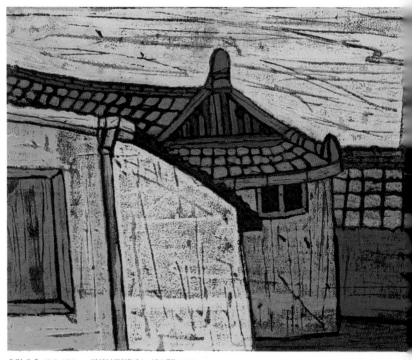

흐린 오후 45.5x27.3cm 판타블로(캔버스+아크릴) 2020

흐린 오후 45

날이 흐리면 집들도 움츠립니다.

하지만 걱정 마세요.

회색 하늘에 덮인 전봇대가

따뜻한 온기를 전해주고 있으니까요.

7월 저녁 해질녘

7월 양림동은 완행열차가 서있는 플랫폼.
급한 발길도 없고 차창 같은 창문에는 기댄 사람들 없이
한산합니다. 7월 하늘만 붉어가느라 바쁩니다.

7월 저녁 해질녘 90.5x30cm 판타블로(캔버스+아크릴) 2020

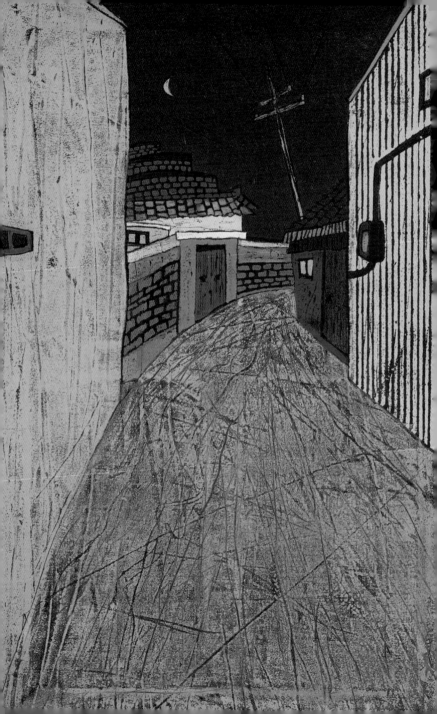

겨울밤

바이올렛 카펫 같은 길이 닿는 집에는 누가 살까요?

자줏빛 겨울밤은 알고 있겠지요.

멈춤

코로나 팬데믹으로 힘들었을 스쿠터
지친 하루를 담벼락에 기대어 숨을 돌립니다.
뜨거운 열기를 식히며 곤한 잠에 빠져듭니다.

여명

빛이 열리는 시간에는 소리가 먼저 움직입니다.
부지런한 새들이 지저귀며 사람들의 잠을 털어주면
집집마다 불을 켜고 하루를 준비합니다.
상서로운 빛입니다.

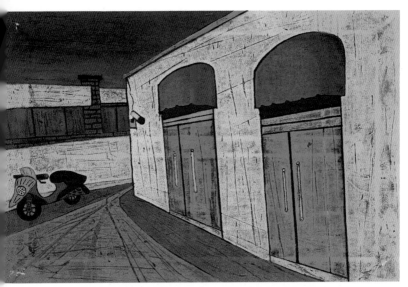

멈춤 90x60cm 판타블로(캔버스+아크릴) 2020

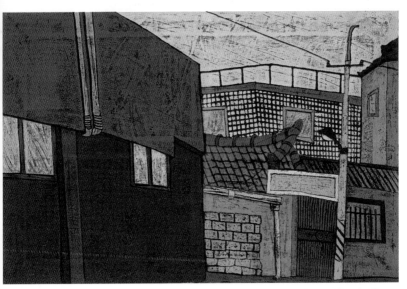

여명 90x60cm 판타블로(캔버스+아크릴) 2020

비내리는 양림동 24x33cm 판타블로(캔버스+아크릴) 2021

비 내리는 양림동

장대비가 시원하게 내리는 저녁입니다.

창문을 열고 비오는 풍경을 바라봅니다.

빗소리와 비 향기가 참 좋습니다.

비오는 날은 양림동에서 멍 때리기 좋은 날입니다.

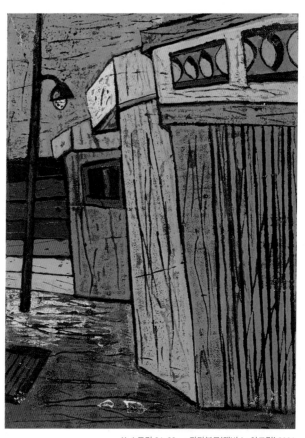

Y-스토리 24x33cm 판타블로(캔버스+아크릴) 2021

Y-스토리
양림동 골목은 무지개 같습니다.
다양한 사람들이
다양한 꿈을 가지고
다양하게 살아갑니다,
무지개마을입니다.

오웬기념각

미국인 오웬은 전라남도 최초의 선교사였습니다.

그는 의료봉사 중 과로로 쓰러져 세상을 떠났지요.

오웬의 친지들 모금 세워진 기념각은

광주시 유형문화재 제26호가 됐습니다.

어느덧 이국의 문화재 이름으로 남은 사람,

오웬을 그려봅니다.

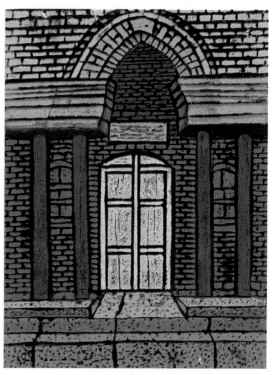

오웬기념각 24x33cm 판타블로(캔버스+아크릴) 2021

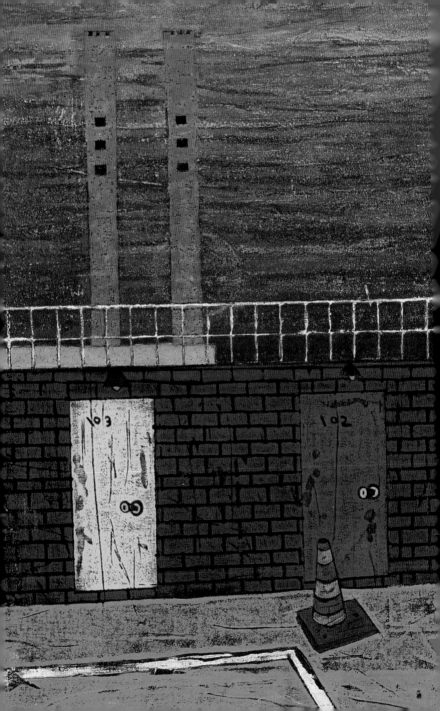

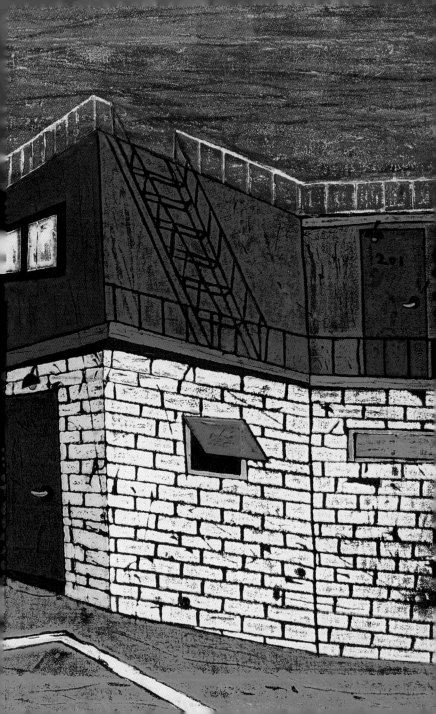

양림 스케치 2

지나간 것들을 그리고 새깁니다.

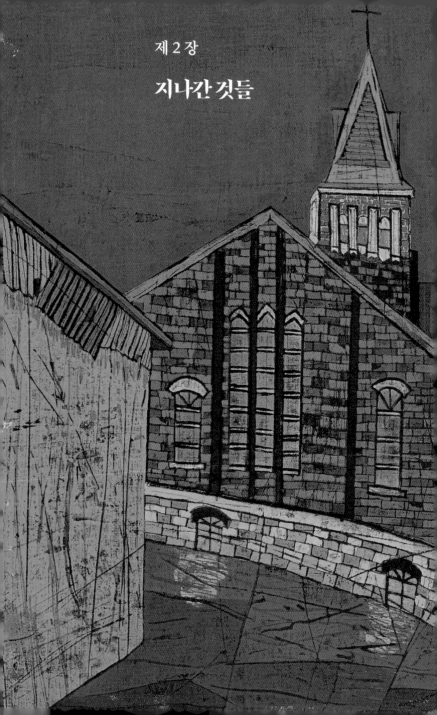

제 2 장

지나간 것들

짜장면 냄새 풍기는 중화요리
검은 눈 말똥거리는 뽑기 인형들
짐 나르던 이삿짐센터
몇 해 전 그렸던 미광의상실도 사라졌습니다.
양림동에도 젠트리피케이션 광풍이 들이닥쳤습니다.
부동산이 들썩이고 기와집도,
감성가게도 하나 둘 사라져갑니다.
아무래도 양림동은 계속 부숴 질 운명인가 봅니다.
슬프지만 어쩔 수 없는 일이어서
지나간 것들을 그리고 새깁니다.

풍경Y 38x38cm 판타블로[캔버스+아크릴] 2018

풍경 Y

1981년이 담긴 카페 , 과일향이 나는 낡은 간판

풍경 Y

몇 해 전 그렸던 미광의상실이 사라졌습니다.

김광석 노래처럼 우린 매일 이별하며

살고 있는지도 모릅니다.

그래도 다행입니다. 작품으로 볼 수 있어서.

어디선가 재봉틀 소리 들립니다.

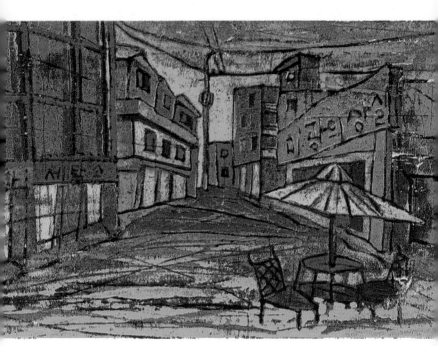

풍경Y 41x24cm 판타블로(캔버스+아크릴) 2018

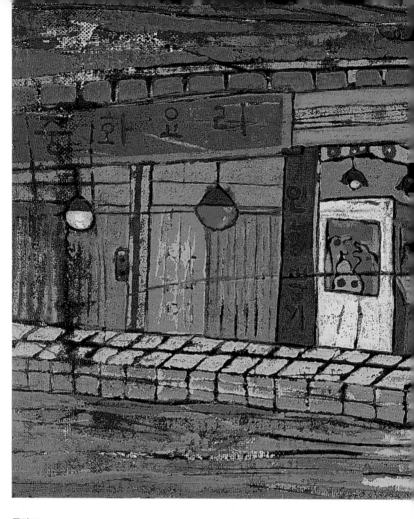

풍경 Y

짜장면 냄새 풍기는 중화요리 손님들

검은 눈 말똥거리는 뽑기 인형들

짐 나르는 이삿짐센터 인부들

'양림동' 하고 읊조리면 얼굴을 내미는 낡은 표정들

지나간 것들

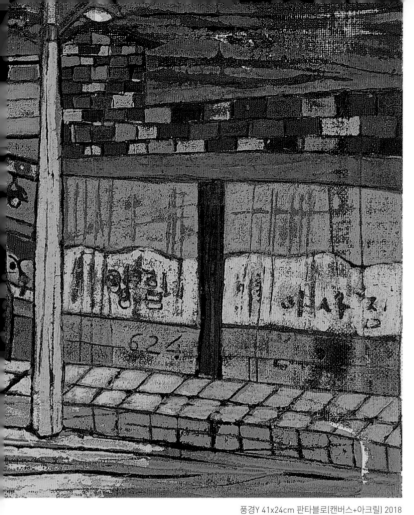

풍경Y 41x24cm 판타블로(캔버스+아크릴) 2018

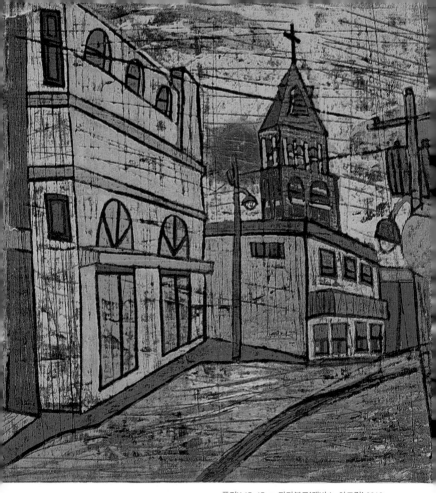

풍경 Y

6월 저녁 무렵 교회 종탑 너머로
석양이 주저앉았습니다.
차갑게 식어가는 여름날
뜨겁던 태양은 그렇게 지워져 갑니다.

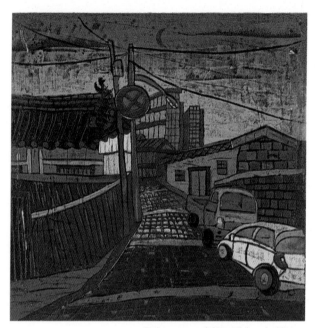

풍경Y 45x45cm 판타블로(캔버스+아크릴) 2018

풍경 Y

느슨하고 아슬아슬한 경계도

정거울 때가 있습니다.

선교사의 꿈

양림동 언덕에는
눈 푸른 선교사들이 지은 집들이 있습니다.
힘든 민초들에게 등불이 되고 꿈을 전했던 젊은 신학자들.
그 분들에게 경의를 표합니다.

선교사의 꿈 130x30cm 판타블로(캔버스+아크릴) 2018

길Y

도암면 중장터 살적에
아빠손 잡고 화순 가던 길
딱 한번 아빠 손잡고 갔던 길
능주정류장에서 화장실 간 아빠 애타게
찾으며 울던 길
이제는 함께 갈 수 없는 그 길
그래서 그림 속으로 길을 냅니다.

32. 길Y 30x130cm 판타블로(캔버스+아크릴) 2018

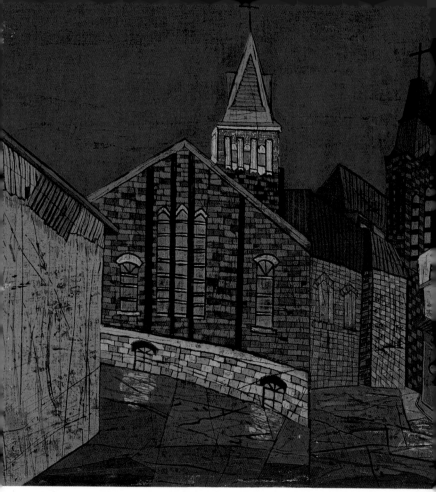

풍경Y 116.7x90.9cm 판타블로(캔버스+아크릴) 2019

풍경Y

백 년 동안 한 자리에서 서있는 것은 백년의 현장을 지켜보고
백년의 역사를 품는다는 것입니다.
100년 교회 양림일제강점기와 6.25, 5.18 지켜보며
광주시민들과 묵묵히 버텨냈습니다.
건축물과 예술은 백년을 지나 역사를 만들어 갑니다.

지나간 것들

양림을 검색하다

무등산이 보이는 카페에 앉아
양림동 가족을 찾아봅니다.
펭귄마을, 100년 교회, 오웬기념관, 양림미술
관, 카페 솔라뮤트, 이강소미술관
역사도 예술도 문화도 품어낸 양림입니다.
그 안에 초록선인장과 나를 새깁니다.

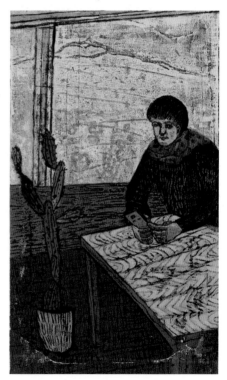

양림을 검색하다 45.5x33.3cm 판타블로(캔버스+아크릴) 2019

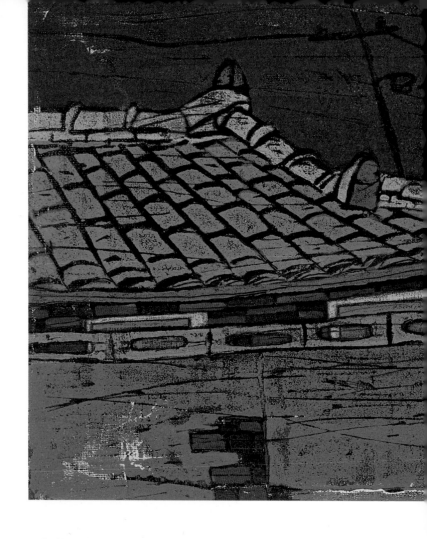

풍경Y, 붉은 노을

새벽이 오기 직전이 가장 어둡듯

밤이 오기 직전이 가장 환한 법입니다.

붉은 노을을 볼 때마다 가슴이 두근거립니다.

지나간 것들

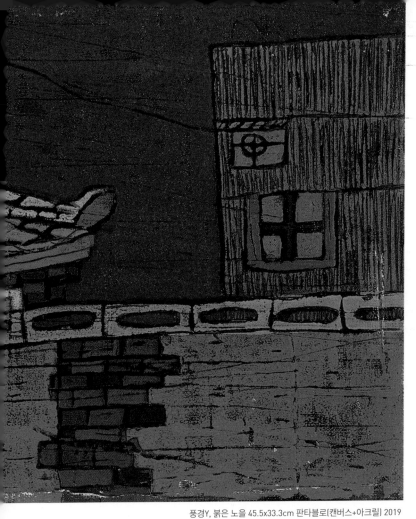

풍경Y, 붉은 노을 45.5x33.3cm 판타블로(캔버스+아크릴) 2019

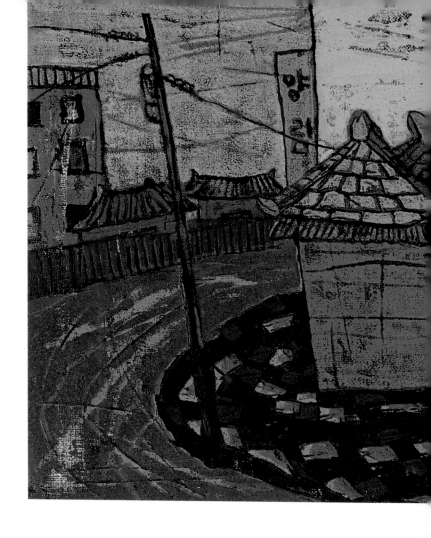

풍경Y, 흐린 오후

양림동에도 젠트리피케이션이 들이닥쳤습니다.

부동산이 들썩이고 기와집도 감성가게도 하나 둘 사라져갑니다.

슬프지만 어쩔 수 없는 일이어서

작품에 새겨진 사라진 것들을 바라봅니다.

지나간 것들

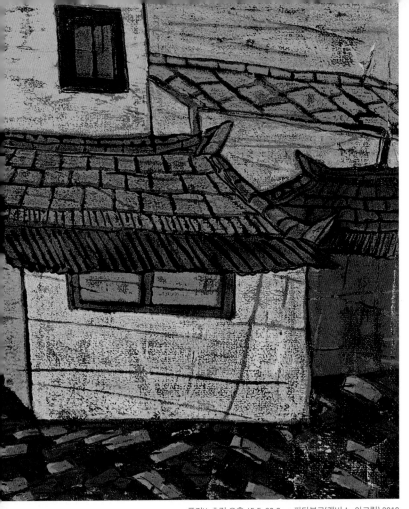

풍경Y, 흐린 오후 45.5x33.3cm 판타블로(캔버스+아크릴) 2019

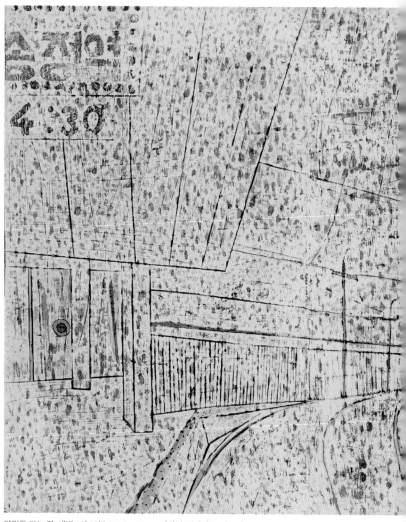

양림동 가는 길, 새벽 4시 30분 116.7x90.9cm 판타블로(캔버스+아크릴) 2019

지나간 것들

양림동 가는 길, 새벽 4시 30분

백년 넘게 기차가 드나들던
송정리역이 광주송정역이 되었습니다.
송정리역은 작고 좁아서 사람과 사람의
거리가 가깝고 눈빛도 따뜻했습니다.
KTX가 들어서고 광주송정역이 된
지금은 황량하고 차갑습니다.
커질수록 더 쓸쓸해집니다.
새벽 4시 30분, 나도 그대도
아무 말 없이 기차를 기다립니다.

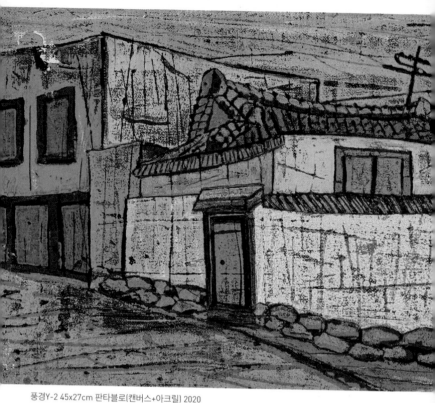

풍경Y-2 45x27cm 판타블로(캔버스+아크릴) 2020

풍경Y-2

광주천이 넘치면 가장 빨리 잠기던 양림동에서
모래주머니들은 비피해를 막는 마지막 보루였습니다.
태풍으로 기울어진 안테나가 안간힘을 씁니다.
양림동도 그땐 그랬습니다.

지나간 것들

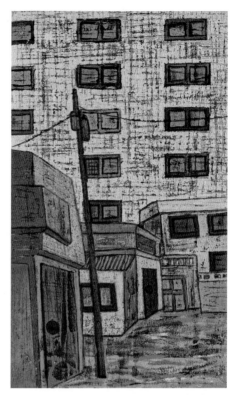

골목, 아파트 27x45cm 판타블로(캔버스+아크릴) 2020

골목, 아파트

80년대부터 우리 골목에서도 아파트가 보이기 시작했습니다.
주택들과 아파트가 서로 견주듯 했지만
꽤나 잘 어울려 살았습니다.
이제는 재건축 재개발에 밀리고 사라져가는 동네.
추억이 사라져가듯 마음이 아픕니다.

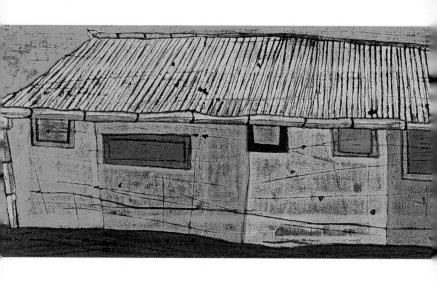

행복한 집

양림동에 가면 일제강점기

노동자들이 노곤한 몸 누인 사택 같은 건물 하나 있습니다.

옹색하지만 꿈이라도 무지개처럼 빛나라고

여러 가지 색을 담벼락에 칠해놓았습니다.

지금도 양림동에 가면 그 자리 지키고 있습니다.

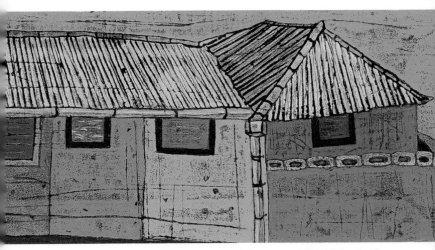

행복한 집 120x30cm 판타블로(캔버스+아크릴) 2020

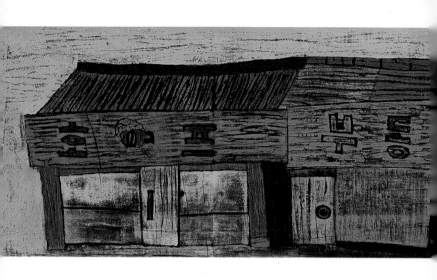

철야작업

철야작업 마치고 집에 가는 길.

환한 달빛 속 간판 글씨들이 선명합니다.

마치 눈을 동그랗게 뜨고

"애썼당께, 애썼어" 하는 거 같았습니다.

하마터면 "고맙당께요"할 뻔 했습니다.

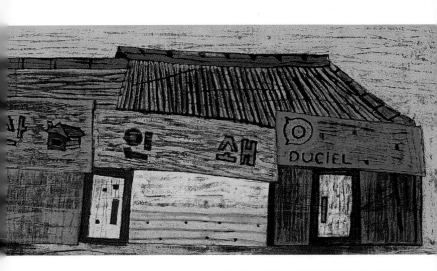

철야작업 120x30cm 판타블로(캔버스+아크릴) 2020

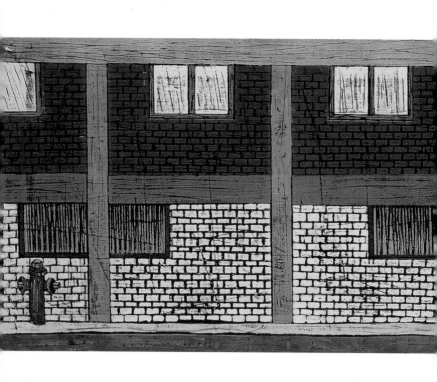

지나간 것들

정오 12시

양림버거가 사라졌습니다.

뜨거운 정오 날씨

사람들의 발길도 뜸해졌습니다.

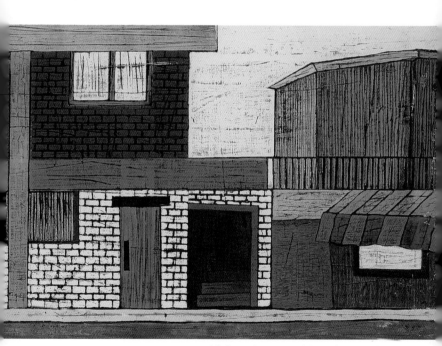

도시의 정오 12시 180x60cm 판타블로(캔버스+아크릴) 2020

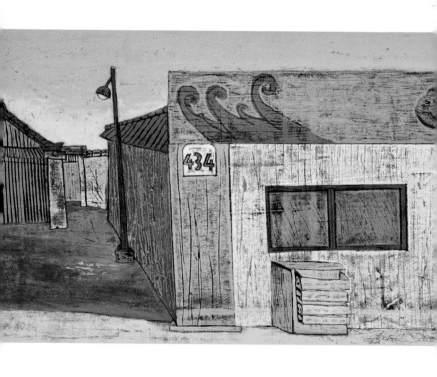

지나간 것들

Y-434번지

양림동 434번지는 아구탕집입니다.
파란처마에 아구 한 마리 헤엄치는 아구탕집에서
김경종 팀장이랑 점심을 먹었습니다.
백수인 나는 시원한 아구탕에 반해 그만
"이모, 잎새주 한 병"하고 말았습니다.

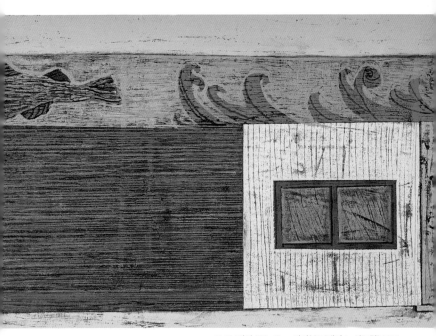

Y-434번지 180x60cm 판타블로(캔버스+아크릴) 2022

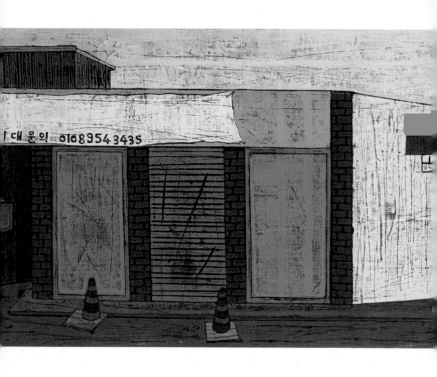

공휴일 오전 6시

양림동에도 코로나가 휩쓸고 지나갔습니다.

상인이 떠난 가게들이 늘어가고

새 주인 찾는 현수막만 마스크처럼 걸려있습니다.

지구촌 코로나 팬데믹이

우리 삶의 방식을 바꾸어 놓았습니다.

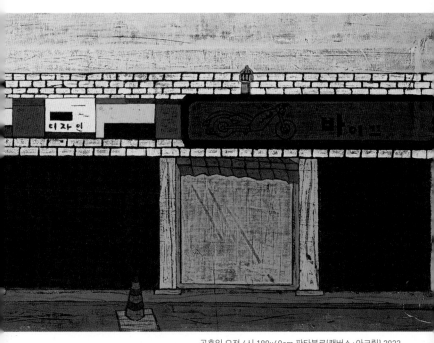

공휴일 오전 6시 180x60cm 판타블로(캔버스+아크릴) 2022

희망

낮은 처마를 가진 집에 풍선꽃을 심었습니다.
총천연색 풍선들이 낮은 처마의 집에
부푼 희망을 가져다 줄 것 같습니다.
지켜보는 사람들 입꼬리가 풍선을 따라 올라갈 것입니다.
그리는 마음도 부풀어 올랐습니다.

지나간 것들 88

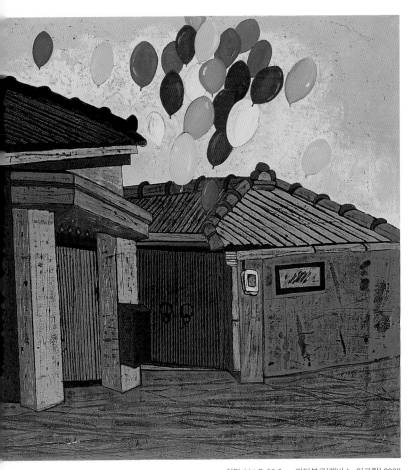

희망 116.7x80.3cm 판타블로(캔버스+아크릴) 2020

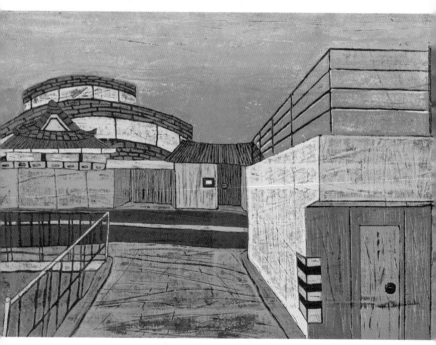

불 켜진 사직도서관 89.5x60cm 판타블로(캔버스+아크릴) 2022

지나간 것들

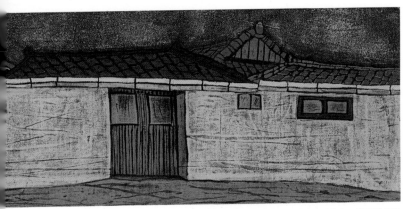

별이 쏟아지는 양림동 90.5x30cm 판타블로(캔버스+아크릴) 2020

별이 쏟아지는 양림동

별빛 쏟아지는 저녁
광주천 가로수길 걷다보면
들려오는 광주천 물소리
버들나무가지 부대끼는 소리
그런 양림동에 반했습니다.

불 켜진 사직도서관

사직도서관은 기자들이 공부하던 곳이라고
광주일보 김미연 부장이 말해 주었습니다.
광주·전남의 과거, 현재, 미래를 펜으로 쓰던
그때 청년들이 이젠 50대가 되었습니다.
지금도 기자를 꿈꾸는 청년들이 앉아있을까요?

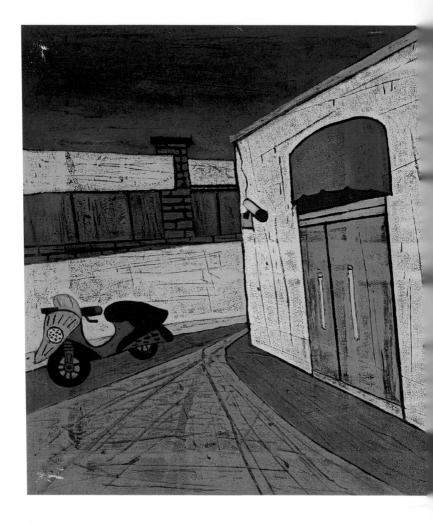

멈춤

코로나 팬데믹으로 힘들었을 스쿠터

지친 하루를 담벼락에 기대어 숨을 돌립니다.

뜨거운 열기를 식히며 곤한 잠에 빠져듭니다.

멈춤 90x60cm 판타블로(캔버스+아크릴) 2020

골목길Y

골목길에 들어서면 보이지 않는
골목길이 더 궁금해집니다.
인생도 그렇습니다.
양림동에서 제주 이중섭 레지던시로
와서 지나온 골목길을 되돌아보듯
양림연화 시리즈를 완성했습니다.

골목길 Y 24x33cm 판타블로(캔버스+아크릴) 2021

양림 스케치 3

기억을 기억하는 것은
지나온 나를 찾는 길입니다.

제 3 장

기억을 기억하다

지나간 일들을 기억해낸다는 건
오래된 기도 같은 것이어서
시간들을 하나하나 곱씹으며 되돌아봅니다.
평생 붉은 멍울 같은 고3 시절 80년 5월 18일부터
좁고 오래된 골목길 담장을 어루만지던
소소한 인연들까지
시간마다 공간마다 찾아내야 합니다.
엄마의 걱정이 광주에서 서울까지 내내 따라오듯
기도가 간절하여 벽돌 하나하나에 새겨지듯
기억을 기억하는 것은 지나온 나를 찾는 길입니다.

|

풍경 Y

십자가는 기억할 겁니다.

두 손 모으고 기도했던 사람들의 간절함.

교회만큼 참 오래된 기도들이 벽돌 하나하나에 깃들어 있다는 것을

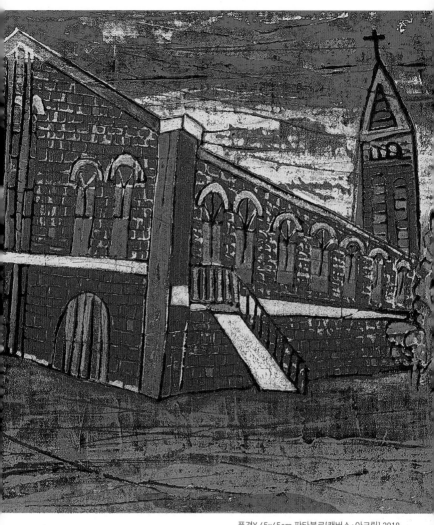

풍경Y 45x45cm 판타블로(캔버스+아크릴) 2018

풍경 Y

누군가 빼꼼히 얼굴을 내밀 것 같은 골목

수많은 발걸음들이 찍힌 길 위로 흐르는 따뜻한 전류

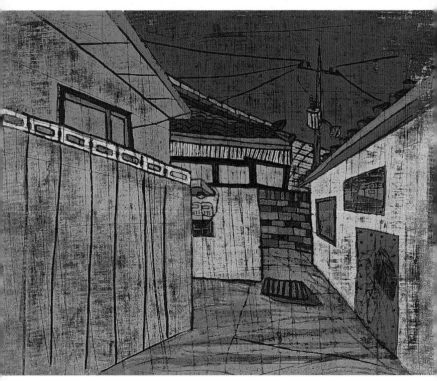

풍경Y 73x53cm 판타블로(캔버스+아크릴) 2018

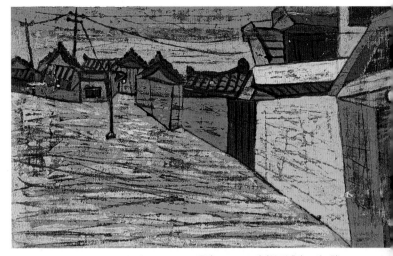

풍경Y 41x24cm 판타블로(캔버스+아크릴) 2018

풍경 Y

이른 새벽 아뜨리에를 나와서 집으로 향할 때

거리는 꽁꽁 언 손을 모아 호호 불던 어린 시절을 기억합니다.

길 위에서 추웠을 것이고 한기가 온 몸을 떨게 했을 것입니다.

그때의 오늘은 완성된 작품 한 점과 목을 감싼 목도리로 행복했습니다.

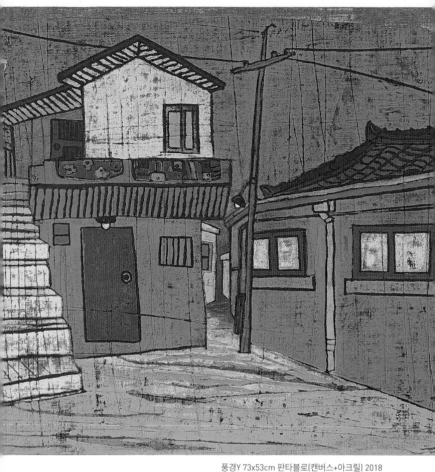

풍경Y 73x53cm 판타블로(캔버스+아크릴) 2018

풍경 Y

이층 담장에 널린 꽃무늬 이불에
나비의 꿈이 매달려 있습니다.
바람에 나풀거리는 잠의 날개.

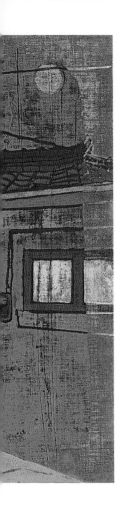

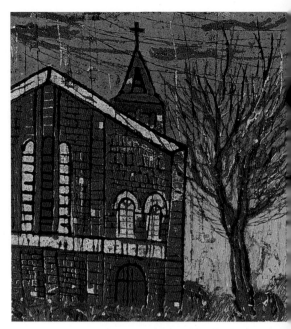

풍경Y 24x24cm 판타블로(캔버스+아크릴) 2018

풍경 Y

나무가 교회 종탑에 몸을 부비며 기도합니다.

"푸른 나뭇잎들이 재잘거리는 소리를 듣고 싶어요."

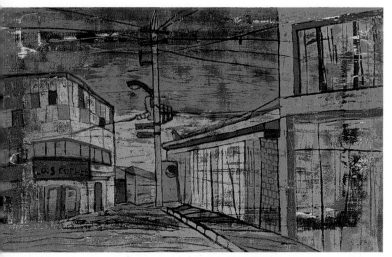

풍경Y 41x24cm 판타블로[캔버스+아크릴] 2018

풍경 Y

저 전기줄 타고 분명 소리들이 흐를 거예요.

'너 거기 있니?'

'나 여기 있어!'

풍경 Y

이슬비 내립니다.

좁다란 골목에 내립니다.

벽도 담장도 철문도 저 비를 기억할 거예요.

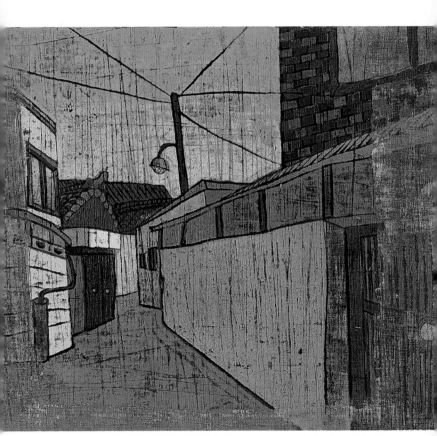

풍경Y 62x50cm 판타블로(캔버스+아크릴) 2018

H씨의 5월 기억

1980년 5월 18일
고3시절 붉은 기억이 하늘을 덮었습니다.
민주화운동 하느라 집 나간 형
엄마는 걱정스레 하늘만 보고
나는 체육대회 땡땡이 치고
2학년 미술부장 희승이랑
대학생 형님들과 휩쓸려 다녔습니다.
어느 날 문득, 해질녘 집으로 가는 길에
"형은 살아 있을까?"
노을이 더 붉어졌습니다.

기억을 기억하다

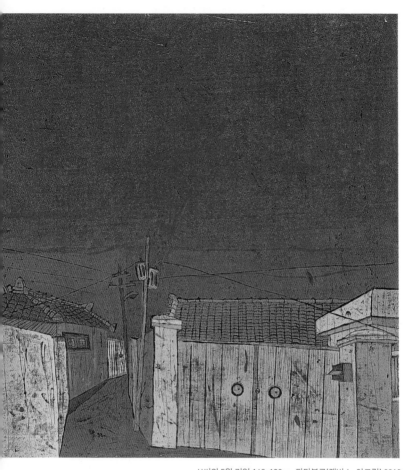

H씨의 5월 기억 162x130cm 판타블로(캔버스+아크릴) 2018

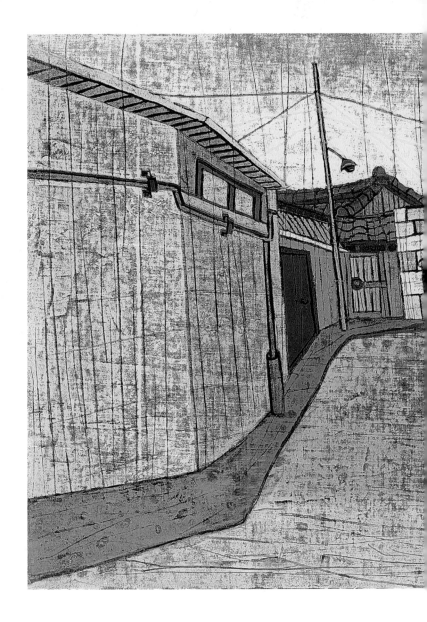

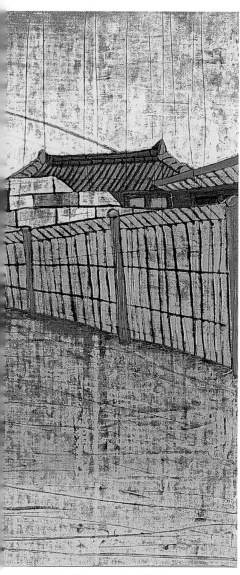

풍경 Y

빗금과 빗금 사이 분명

다른 기억들이 있을 겁니다.

풍경Y 90.9x72.7cm 판타블로(캔버스+아크릴) 2018

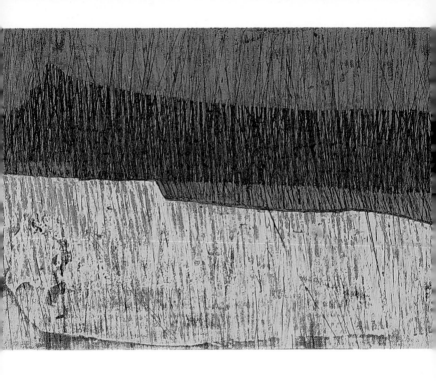

장맛비- Y

양림동 장마가 시작됐습니다.
장맛비가 종일 쏟아졌습니다.
2018년 어느 날 기억에 넣어둡니다.

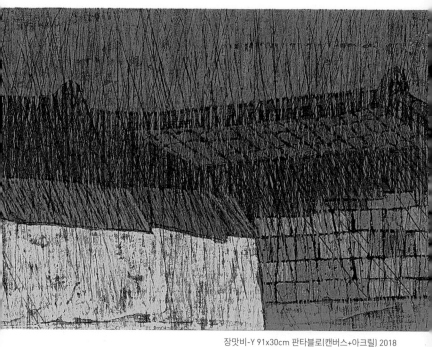

장맛비-Y 91x30cm 판타블로(캔버스+아크릴) 2018

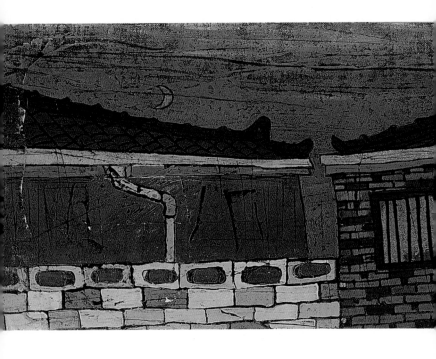

풍경-Y

오래되고 좁은 골목, 속살을 드러낸 블록주택
어릴 적 기억이 그대로 남아 있는 곳
딱지 치고 땅따먹기 하던 시절
눈깔사탕 하나, 볼 가득 단맛이 그립습니다.

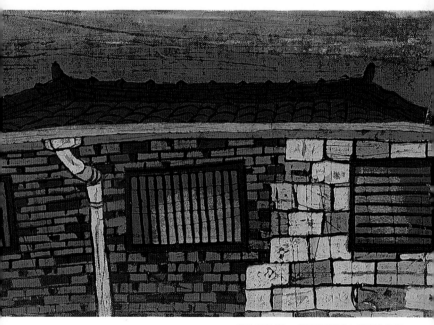

풍경-Y 91x30cm 판타블로(캔버스+아크릴) 2018

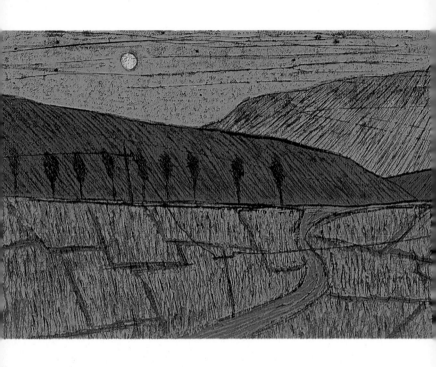

동물원 가는 길

초등학교 3학년 무렵

형하고 양림동 사직공원 가던 길.

중장터 - 천태 - 능주- 화순 너릿재

4시간 버스타고 난생 처음 가본 사직동물원

점심으로 먹었던 달콤짭짜름 짜장면 내음

아직도 잊히지 않습니다.

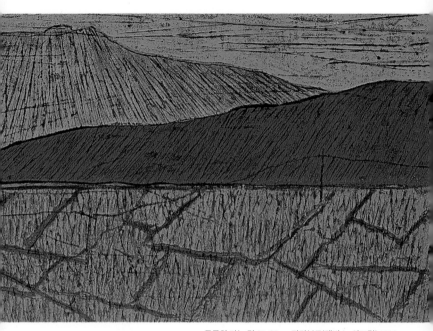

동물원 가는 길 91x30cm 판타블로(캔버스+아크릴) 2018

고향 가는 길
누구든 인생이 담긴 길이 있습니다.
대학갈 때, 군대 갈 때, 유학 갈 때, 결혼할 때
운주사 와불님 만나러 가던 용강리길
그 길 참 오랜만에 찾아갑니다.

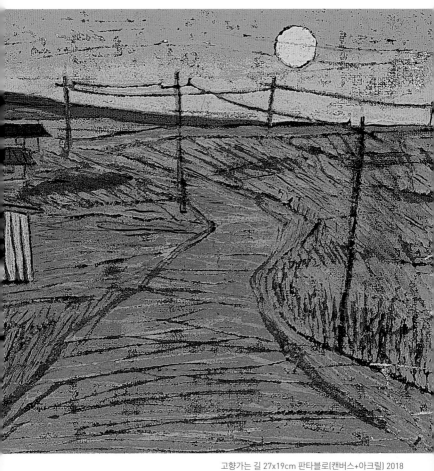

고향가는 길 27x19cm 판타블로(캔버스+아크릴) 2018

이른 봄 습설 Y

습설(濕雪) 내리는 날입니다.

엄마가 말씀하셨습니다.

"습설 한 번에 봄 한 걸음 다가온단다."

43년간 선생님이었던 엄마는 영원한 나의 선생님입니다.

수분을 머금은 눈, 습설처럼 엄마를 생각하니 내 눈에도 습설이 내립니다.

아무래도 카네이션 한 송이 들고 엄마에게 가야겠습니다.

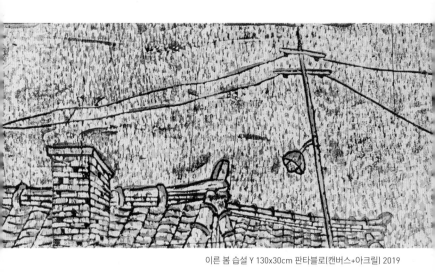

이른 봄 습설 Y 130x30cm 판타블로(캔버스+아크릴) 2019

초겨울 함박눈 Y 130x30cm 판타블로(캔버스+아크릴) 2019

초겨울 함박눈 Y

"민아! 광주에 웬 설경이냐!"
중진 형님이 말씀하셨습니다.
"중진 형님! 광주도 쌓일 만큼 눈이 와요. 금방 녹겠지만"
나는 속으로 되뇌었습니다.
"어릴 적 광주 살았던 형님은 늦잠 자느라 못 봤을 거여요."

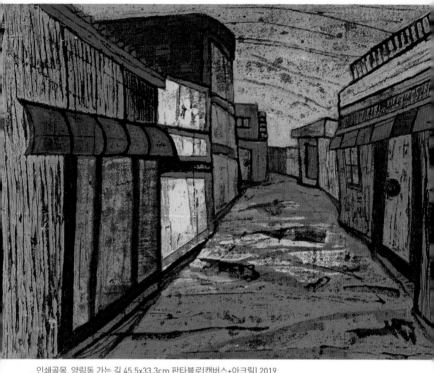
인쇄골목, 양림동 가는 길 45.5x33.3cm 판타블로(캔버스+아크릴) 2019

인쇄골목 양림동 가는 길

그룹전인 '뫼부리전' 3쪽짜리 리플릿 만들었던 대학 1학년 때
친구들과 걸었던 인쇄골목을 중년이 되어 걸어갑니다.
가끔 느리고 답답하고 불편함이 위안이 된다는 것을 깨닫습니다.
그대로 남아 있어 고맙다고 정겹게 인사합니다.

양림미술관

양림미술관에서 초대전을 가졌습니다.

26년 만의 귀향보고전인 셈입니다.

그날 새벽, 눈이 내렸습니다. 따뜻했습니다.

힘들었던 타향의 기억이 눈처럼 녹았습니다.

양림미술관 45x33cm 판타블로(캔버스+아크릴) 2020

맑은 겨울밤

양림동에서 고흐가 되어보았습니다.

녹색과 노랑이 잘 베어든 화면

언뜻 고흐의 미소가 스치는 듯했습니다.

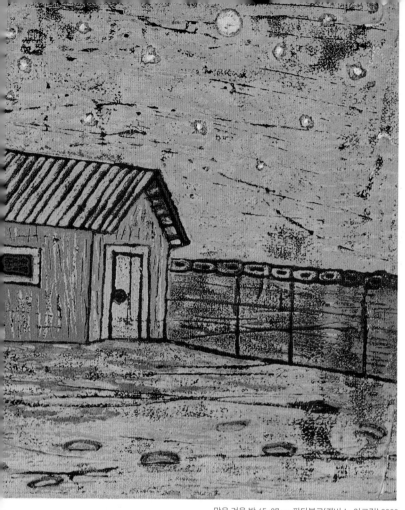

맑은 겨울 밤 45x27cm 판타블로(캔버스+아크릴) 2020

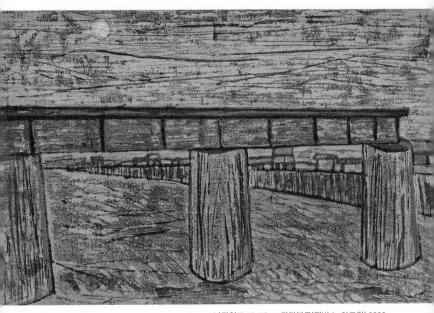

남광철교 45x27cm 판타블로(캔버스+아크릴) 2020

남광철교

화순, 목포로 가는 기차가 지나던 남광철교

그 아래 남광주역은 큰 어시장이었습니다.

5.18이 지나고 다리도 끊겼습니다.

잘 꾸며진 공원이 생겼지만 나는 예전이 좋습니다.

철교 위를 덜컹거리며 지나던 기차소리

어시장 흥정소리

가끔 소음이 그리울 때가 있습니다.

기억을 기억하다

Y의 석양

"처남 작품 한 점 사렴. 판매금액은 100% 기부할거야"
요식업계에서 성공한 승준이 처남이 양림통닭을 골랐습니다.
직업은 못 속이나 봅니다.

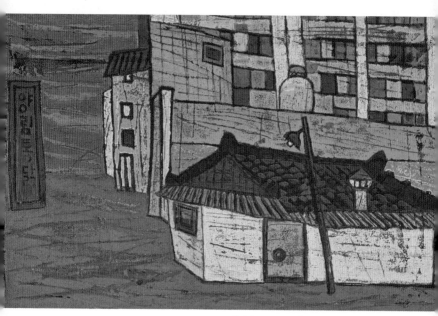

Y의 석양 45x27cm 판타블로(캔버스+아크릴) 2020

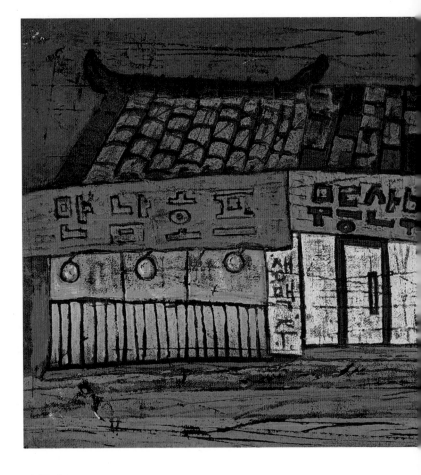

양림동 상가

만남호프를 지나 무등산부동산을 지나
인쇄소를 지나 PC방이 있는 조그마한 상가는
한 지붕 네 가족으로 오래 오래 살았습니다.
지붕도 덧씌우고 기둥도 덧대고 간판도 덧칠하고
시간도 겹겹이 쌓아올린 양림동 초입에 있습니다.

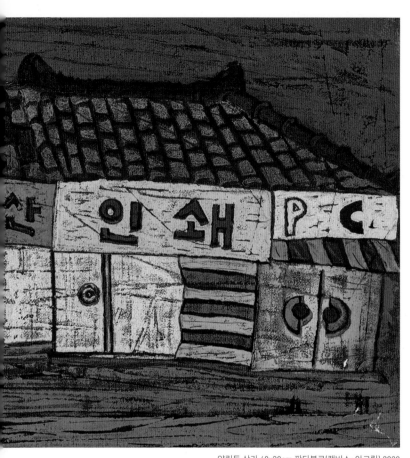

양림동 상가 60x30cm 판타블로(캔버스+아크릴) 2020

엄마 안녕 갈게

엄마는 늘 대문 한 켠에 서서 나를 배웅합니다.

50중반인 아들을 여전히 물가에 내놓은 아이로 생각하시나 봅니다.

"운전 조심해라"

"엄마, 추운데 빨리 들어가, 갈게"

엄마의 걱정은 광주에서 서울로 가는 길을 내내 따라옵니다.

엄마 안녕 갈게 30x60cm 판타블로(캔버스+아크릴) 2020

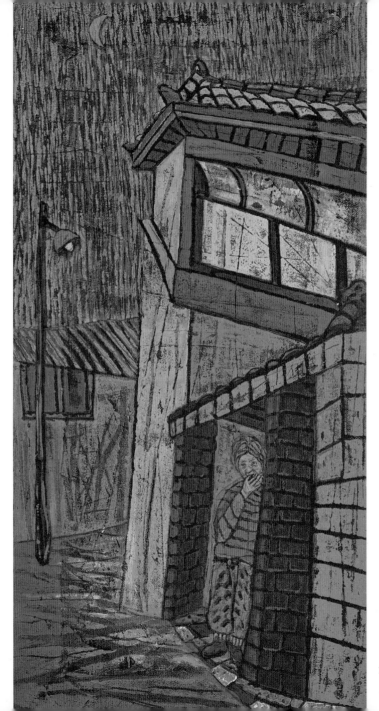

새벽녘 호일집

삼겹살 불판에 호일 깐다고 호일집인지는 모르겠지만

간판만 봐도 소주 한잔에 삼겹살맛 생각납니다.

그래도 그렇지요. 이른 새벽녘에도 입맛을 다시다니요.

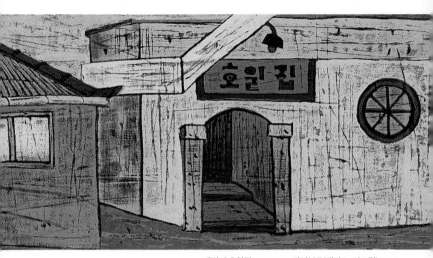

새벽녘 호일집 120x30cm 판타블로(캔버스+아크릴) 2020

오방색 창고

색을 입힌다는 건 특별한 의미를 부여하는 것이겠지요.
요긴한 물건을 보관하는 창고니 '화수목금토'
음양오행의 기운으로 탈 없기를 바라는 마음.
오방색 창고는 참 인간적입니다.

오방색 창고 180x60cm 판타블로(캔버스+아크릴) 2020

1899-Y 45.5x27.3cm 판타블로(캔버스+아크릴) 2020

1899-Y

이장우 한옥은 백년고택입니다.

오래된 집에는 문지방 닳도록 드나들었을 사람들의

희로애락(喜怒哀樂)이 스며있습니다.

고택 위를 뜬 그믐달은 백 년 동안 보아왔을 겁니다.

백년이 넘어 전설이 된 고택의 사연을 안다는 듯

조용히 달빛을 뿌려줍니다.

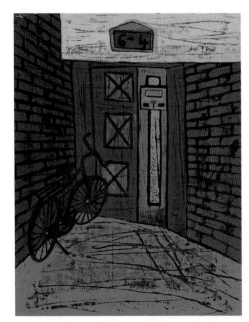

Y-6-4 31.5x40.5cm 판타블로(캔버스+아크릴) 2020

Y-6-4

6-4번지수를 보고 문득 생각합니다.

6과 4를 더하면 10, 곱하면 24

1과 0을 더하면 1, 2와 4를 더하면 6

1과 6을 더하면 7

6-4에 사는 사람들에게 행운이 가득하기를…,

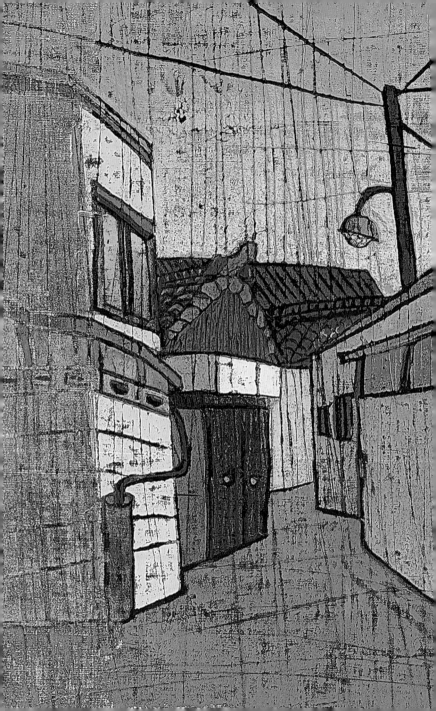

양림 스케치 4
변하고 싶을 때 변할 수 있습니다.

양림동에서는 누구나 시간여행자가 됩니다.

19세기 이태리로 가서 좋아하는 화가 기리코를 만나고

고흐의 별이 빛나는 카페를 찾아갑니다.

벽에 매달린 시계가 멈추면

오토바이는 홍콩으로 달립니다.

이쪽이 되고 저쪽이 되는 양림에서는

다 다르지도, 다 똑같지도 않습니다.

흐르는 대로 놔두고

변하고 싶을 때 변할 수 있습니다.

사라지는 것들이 때론 더 선명하고

흘러가는 것들이 더 오랫동안 멈춰있기도 합니다.

오래 머물러야 비로소 빛날 수 있기 때문입니다.

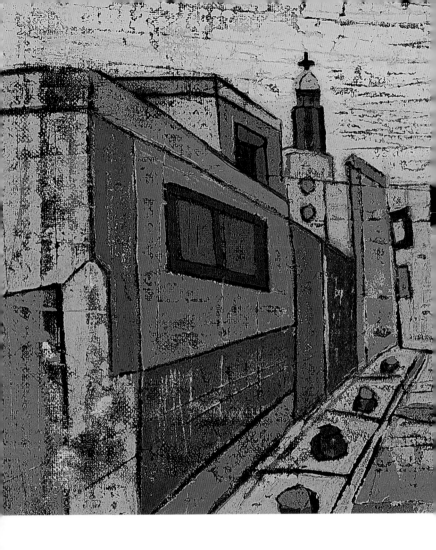

풍경 Y

양림동 골목에서 이태리 화가 기리코를 만났습니다.

기리코를 따라서 그림을 그렸습니다.

양림동이 19세기 이태리가 됐습니다.

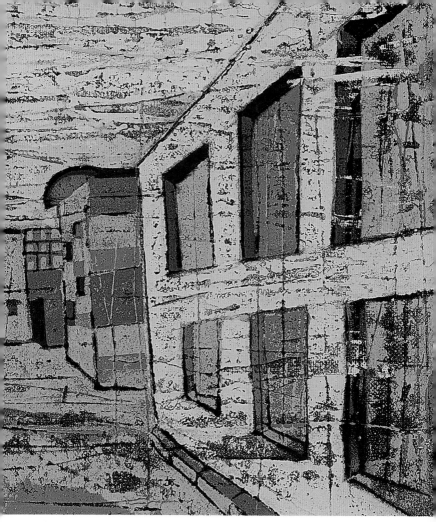

풍경Y 41x24cm 판타블로(캔버스+아크릴) 2018

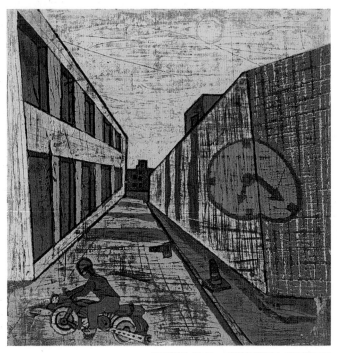

시간여행자 45x45cm 판타블로(캔버스+아크릴) 2018

시간 여행자

벽에 매달린 시계가 멈추자

오토바이는 홍콩으로 태워다 주었습니다.

파란 눈동자 외국인이 홍콩아트페어에서 시간여행자를 선택했습니다.

목적지를 모르고 질주하는 오토바이가 맘에 들었나 봅니다.

국적도 생김새도 다른 그와 나는 마냥 질주하고 싶었나 봅니다.

우리는 시간여행자

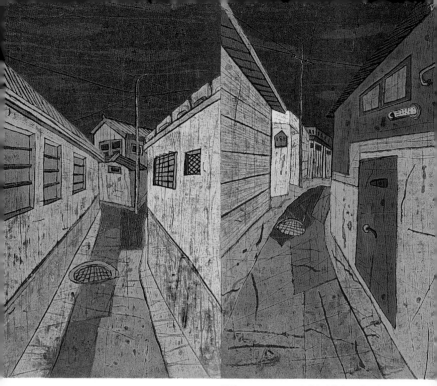

풍경Y 116.7x90.9cm 판타블로(캔버스+아크릴) 2018

<div align="right">

풍경 Y

나누는 대로 이쪽이 되고 저쪽이 되는 풍경

다 다르지도 않고, 디 똑같지도 않은…,

다만 하늘이 붉습니다.

</div>

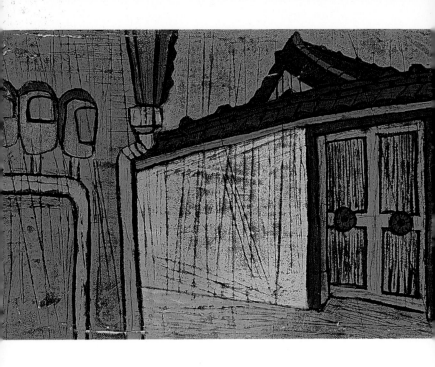

작가-H, 작업실-Y

문을 열면 환해질 거야.

H가 있으니까.

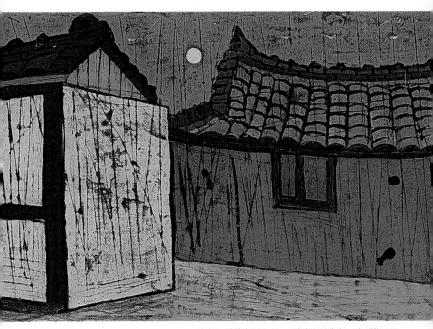

작가-H, 작업실-Y 91x30cm 판타블로(캔버스+아크릴) 2018

그 남자의 골목-Y

한희원 작가는 광주·전남을 대표하는 감성화가
펭귄마을 벽면에는 그가 그린 그림 한 점
캔버스에 감성 한 움큼 옮겨 보았습니다.

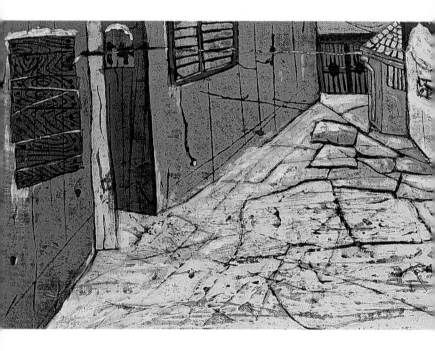

우리는 시간여행자

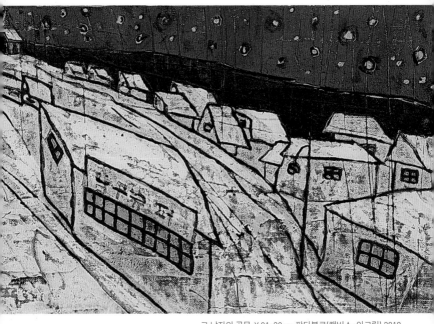

그 남자의 골목-Y 91x30cm 판타블로(캔버스+아크릴) 2018

부활

빛나고 화려한 것은 순간입니다.
오래 머물러야 비로소 빛날 수 있습니다.
양림동은 옛 명성을 벗어던지고
무명화가로 부활을 꿈꾸는 나에게 불꽃의 날개를 달아주었습니다.
'날자 날자 한 번 더 날아보자꾸나'

부활 116.7x90.9cm 판타블로(캔버스+아크릴) 2019

우리는 시간여행자

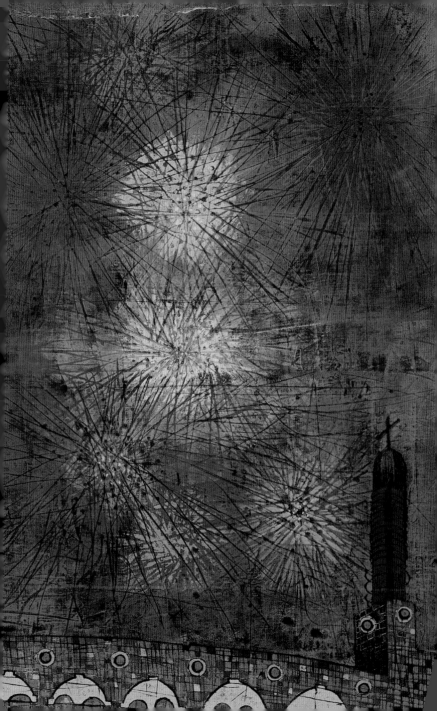

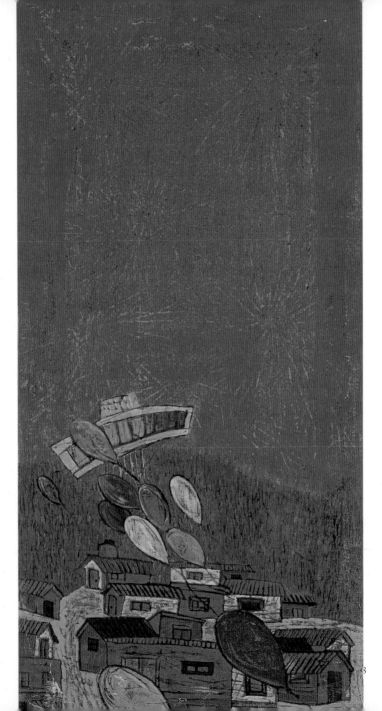

희망

양림동은 볕을 품은 숲

햇볕이 잘 드는 따뜻한 마을이라는 뜻입니다.

역사와 종교와 예술을 품은 마을입니다.

다양한 꿈들이 풍선이 되어

양림동 하늘을 수놓습니다.

희망 40x80cm 판타블로(캔버스+아크릴) 2019

미술관 옆동네

양림동이 세계적인 미디어작가인

이이남 작가의 둥지가 되었습니다.

양림동은 예술로 더 빛이 날 것입니다.

미술관 옆동네 45x27cm 판타블로(캔버스+아크릴) 2020

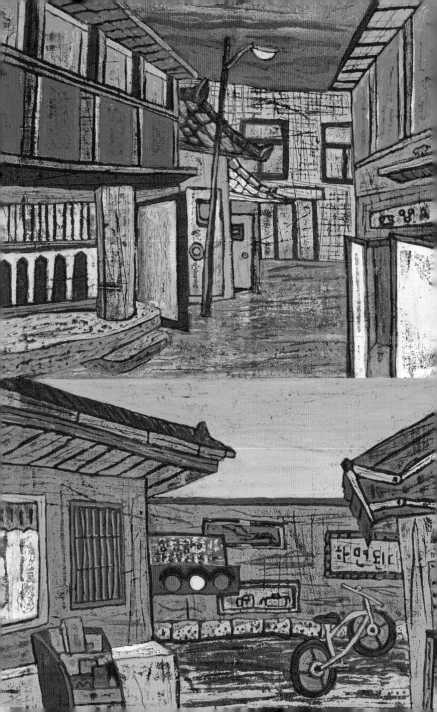

펭귄마을

양림동 펭귄마을은 핫플레이스입니다.

펭귄이라는 이름은 사고로 한쪽 다리를 다친 할아버지 별명

할아버지가 가꾸는 펭귄텃밭에서부터 시작되었다지요.

상처를 함께 보듬고 오히려 즐거운 운명으로 생각한 덕에

어느새 사람들의 발길이 이어지는 행복마을이 되었답니다.

펭귄마을 53x72cm 판타블로(캔버스+아크릴) 2022

M씨의 5월 기억 162x130cm 판타블로(캔버스+아크릴) 2020

M씨의 5월 기억

80년 5월 광주에 있었습니다.

며칠을 함께 한 데모대에서 떨어져

어느새 나는 광주mbc 5층 건물 앞에 서있었습니다.

공수부대원들이 줄을 맞춰 어디론가 떠나자

두세 명의 청년들이 사각 석유통을 셔터문에 밀어 넣었습니다.

이윽고 건물 안에서 나는 다급하고 날카로운 비명소리들.

철문을 걷어낸 한 남자가 팔을 부여잡고 도망쳤습니다.

꿈을 꾸듯 방화를 목도한 이상하리만치 이상한 밤이었습니다.

양림연가

사모하는 것들이 너무 많아서

다 담아내지 못할 때는 정말 난감합니다.

양림연화(楊林戀畵)가 그렇습니다.

'사랑도 병인 냥'이라는 말을 붙여봅니다.

우리는 시간여행자

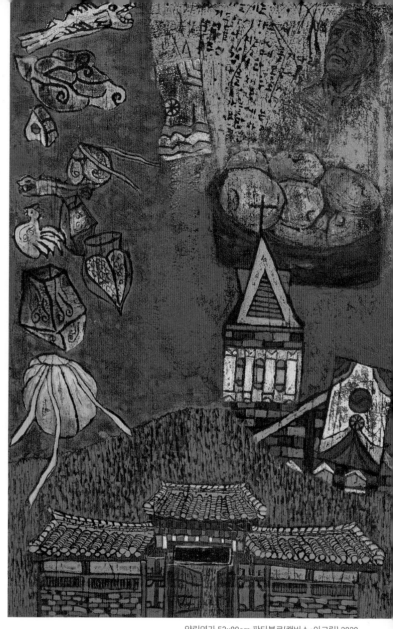

양림연가 53x80cm 판타블로(캔버스+아크릴) 2020

카페 살롱드 솔리튜드

양림동 카페 솔리튜드는

외로움을 즐기기에 딱 좋은 카페입니다

고흐라는 사내가 떠올라

캔버스에 고흐의 방처럼 담았습니다.

후배 원준이가 맘에 든다며 들고 갔습니다.

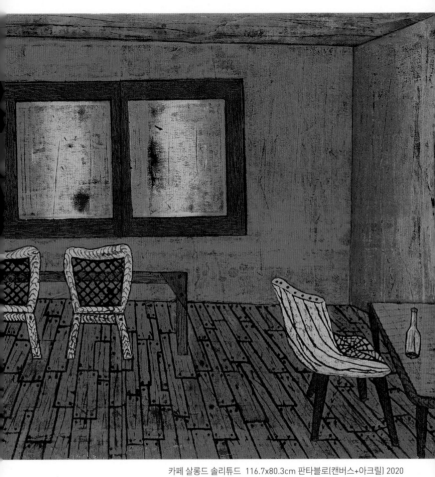

카페 살롱드 솔리튜드 116.7x80.3cm 판타블로(캔버스+아크릴) 2020

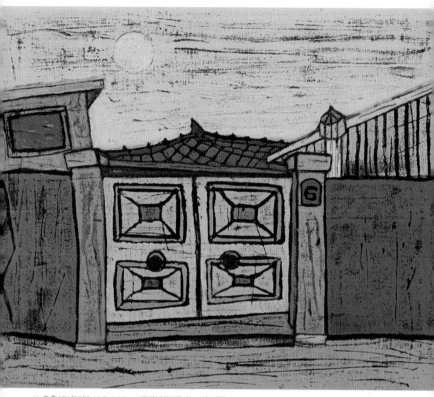

Y-오후17시30분 40.5x31.5cm 판타블로(캔버스+아크릴) 2020

Y-오후17시30분

17시 30분은 낮에서 밤으로 가는 시간의 길목

골목길 빨간지붕집에서는

하루일을 마치고 돌아올 가족을 위해

분주히 저녁을 준비하겠지요.

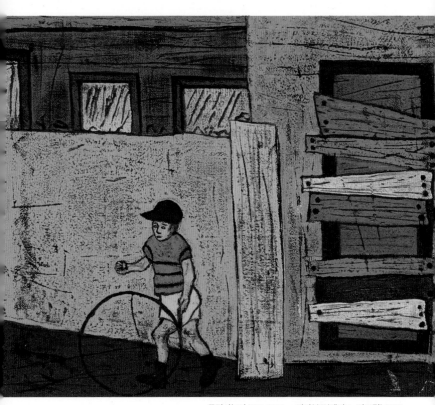

굴렁쇠놀이 40.5x31.5cm 판타블로(캔버스+아크릴) 2020

굴렁쇠놀이

양림동 아이가 굴렁쇠를 굴립니다.
어릴 적 동네 친구들과 했던 굴렁쇠놀이를 하고 있습니다.
88올림픽 개회식에서 굴렁쇠 돌리는 장면을 보며
텔레비전에 나오는 그 아이를 참 부러워했었지요.
세상이 둥그니까 굴렁서 놀이.
참 재미있는 놀이입니다.

양림 고물상

일본 동경 근처에 있는 오미아고물상은 1년 정도 아르바이트 했던 곳입니다.

고단했던 유학시절에 학비와 생활비를 충당해준 곳입니다.

양림동에도 오미아고물상 닮은 양림고물상이 있습니다.

양림 고물상 90x60cm 판타블로(캔버스+아크릴) 2022

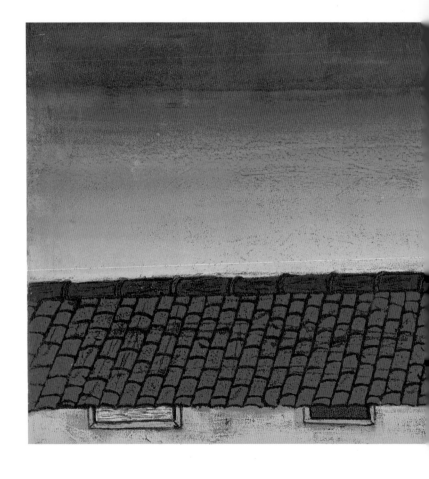

새벽녘 맑고 차가운 하늘에 별 네다섯
찬 공기에 입김 한 움큼 내쉬며 목도리를 고쳐 맵니다.
정신을 맑게 하는 이른 새벽이 참 좋습니다.

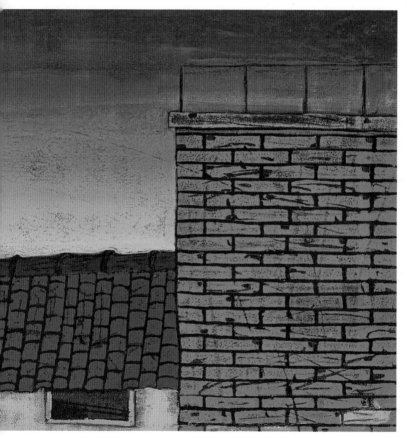

새벽길 출근 80x40cm 판타블로(캔버스+아크릴) 2022

458번지

사라지는 것들이 때론 더 선명할 때가 있습니다.

흘러가는 것들이 더 오랫동안 멈춰있기도 합니다.

양림동에는 그런 풍경들이 참 많습니다.

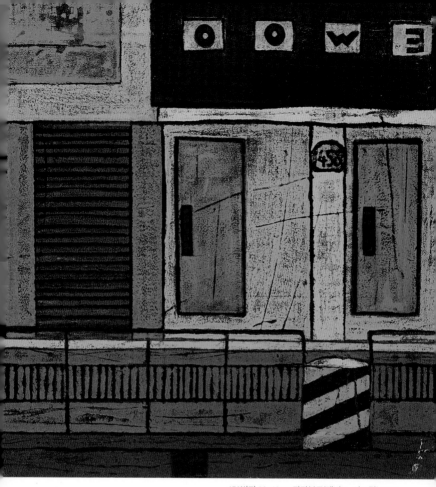

458번지 80x40cm 판타블로(캔버스+아크릴) 2021

진눈깨비 내리는 Y 65x53cm 판타블로(캔버스+아크릴) 2021

진눈깨비 내리는 Y

진눈깨비 내리는 그날
내 눈에도 비가 고였습니다.
더 외롭고 쓸쓸하여 따뜻한 정종 한 잔
몸 안에 흘려 내리고 싶었습니다.

그녀는 양림동을 떠나 설국으로 갔다 72.5x53cm 판타블로(캔버스+아크릴) 2021

그녀는 양림동을 떠나 설국으로 갔다

2021년 1월 4일 엄마가 내 곁을 떠났습니다.

코로나로 가족들의 임종도 허락되지 않았습니다.

슬프고 아팠습니다.

3일 장례 치르고 영락공원으로 모시는 날

폭설이 내렸습니다.

눈은 흰 담요처럼 엄마를 덮어주었습니다.

그 위에 내 마음을 쏘겠습니다.

"엄마, 미안하고 고마워요, 잊지 않을게요, 사랑해요."

2021

엄마가 돌아가시던 날, 많은 눈이 내렸습니다.

양림동에서는 흔치 않은 풍경이었습니다.

엄마 가시는 길,

발목이라도 잡고 싶은 심정을 하늘도 알았나 봅니다.

몸도 마음도 시린 날,

엄마 가시는 길 추울까봐 눈물이 더 났습니다.

2021.107 80x40cm 판타블로(캔버스+아크릴) 2021

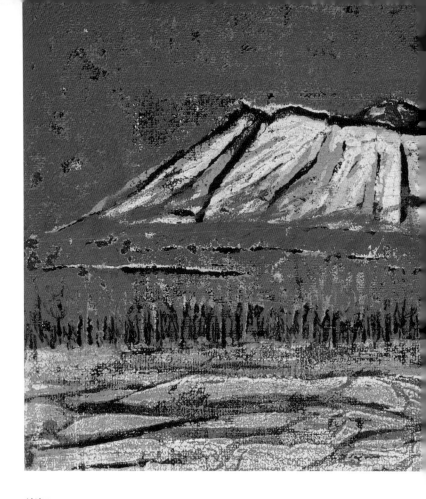

설산M

사람들은 말합니다.

'무등산은 어머님 품 같다고'

어릴 적부터 계속 봐왔지만 60이 되어서야

그 말뜻을 알 것 같습니다.

이제야 그 품에 제대로 안길 수 있을 거 같습니다.

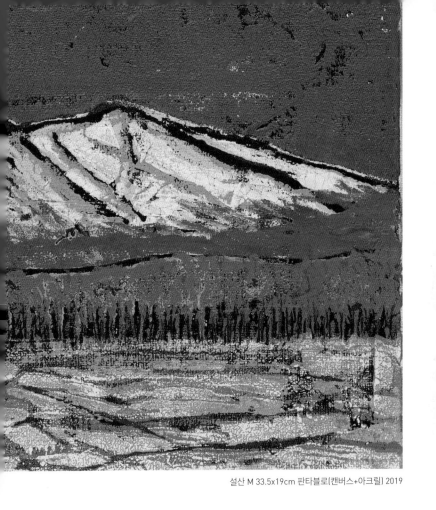

설산 M 33.5x19cm 판타블로(캔버스+아크릴) 2019

별이 빛나는 밤

아내가 '별이 빛나는 밤'을 사겠다고 졸랐습니다.

10% 에누리해서 판매했습니다.

25년 동안이나 지켜본 작품들이 질리지도 않은지 궁금했습니다.

아내가 구입한 '별이 빛나는 밤' 속에

청사초롱 같은 집들이 빛나고 있습니다.

별이 빛나는 밤 24x33cm 판타블로(캔버스+아크릴) 2021

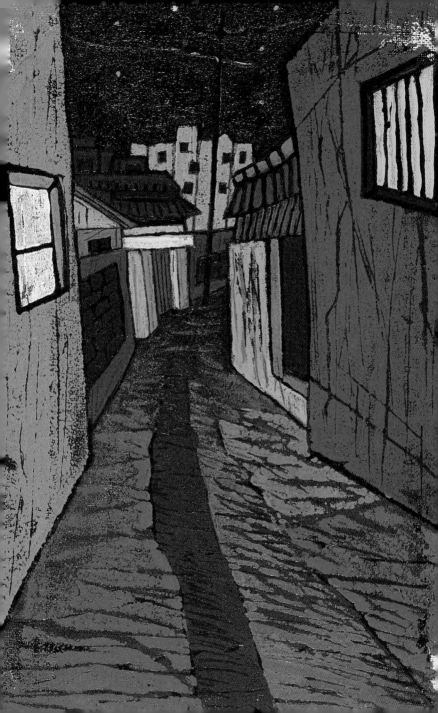

빨간 지붕 33x24cm 판타블로(캔버스+아크릴) 2021

빨간 지붕 Y

99살을 100수라고 합니다. 일 년 더해주는 셈입니다.

험한 세상을 잘 살아줬다는 의미겠지요.

양림미술관 초대가 고마워서 양림동을

99점 그려보겠다고 약속했습니다.

술자리에서 선언한지라 포기하고 싶었지만

끝까지 버티어 냈습니다.

2018년부터 2021년까지 4년 동안의 여정에서

양림동은 '양림연화 99'로 변신했습니다.

화가로 지나온 시간이 대견하고 고마웠습니다.

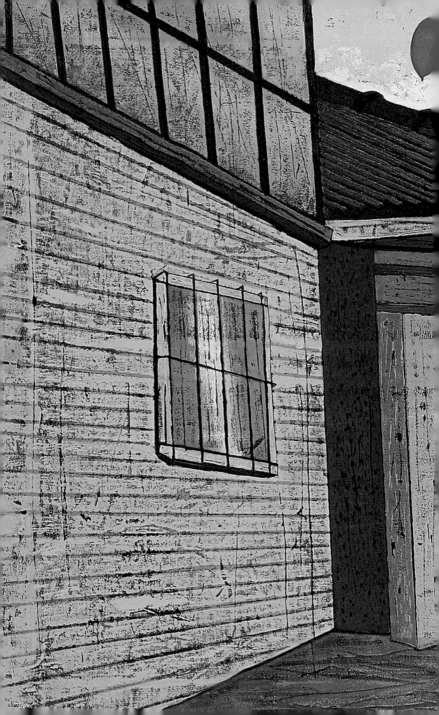

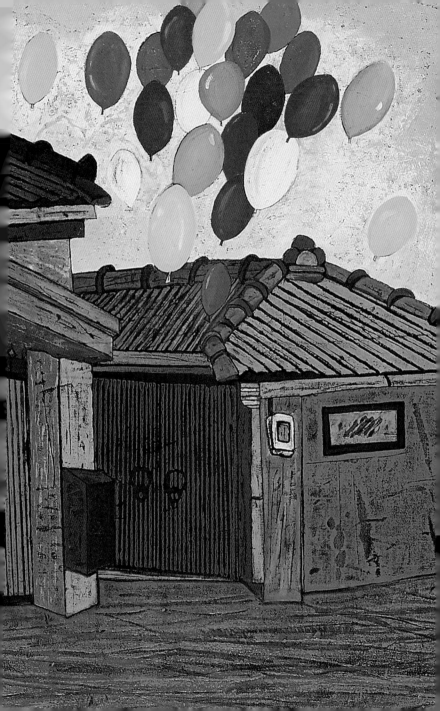

에필로그

양림을 사랑하는 화가, 이민

여기 양림을 사랑하는 화가가 있다. 지구라는 이름의 행성 어딘가에서
우연히 만나 알게 되었다. 안양시 인덕원 이민의 작업실에 찾아간 나에게
그가 말했다. 난 평생 그림만 그려왔지만 내 인생에 조금은 더 뜻 깊은 일을
하고 싶어. 이후로 고향에도 오고 고향에서 전시도 했던 모양이다.
그 사이 고향 양림을 생각하는 마음이 깊어진 건 몰랐다. 어느 날 제주도
이중섭 레지던시에 들어갔다고 해서 바다가 보이는 서귀포에서 만났다.
양림을 그리고 양림에서 전시하다보니 양림에 더 애착이가네.
양림 작품 판매수익을 기부해보려고. 환한 미소를 지으며, 그의 작품을
구매해간 사람들에게도 선물같은 일이 되었으면 좋겠다며 열심히 전시를
하고 있다고 했다. 다음해 신문에 그가 미혼모들을 위해 1억원을 기부했다
는 기사가 실렸다. 힘든 상황 속에서도 아이들이 꿋꿋하게 살길 바라고,
예술가들의 나눔을 이끌어내는 계기가 되길 바란다면서, 양림 판타블로
시리즈 판매액 8,300만원에다가 1,700만원을 더해 1억원을 기부했다고
한다. 『양림동 판타블로』는 양림동 판타블로 시리즈 전 작품을
그의 예술가적 시각과 함께 볼 수 있는 시화집이다. 나는 믿는다.
그가 양림을 방문했던 어린왕자이며, 양림을 비추는 별 중의 하나로
기억될 것이라고.

변길현
광주시립미술관 학예연구실장

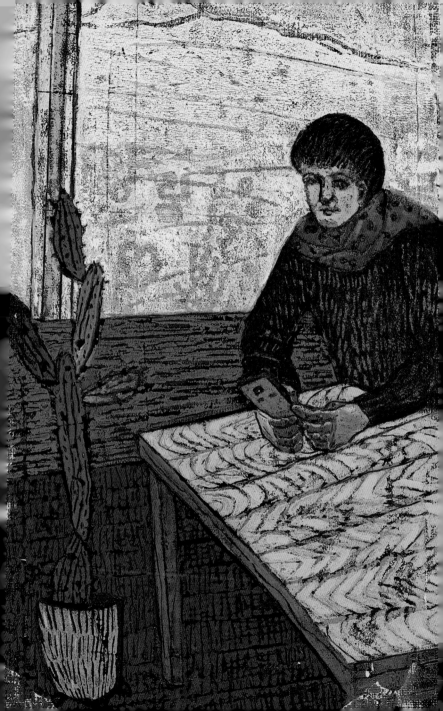

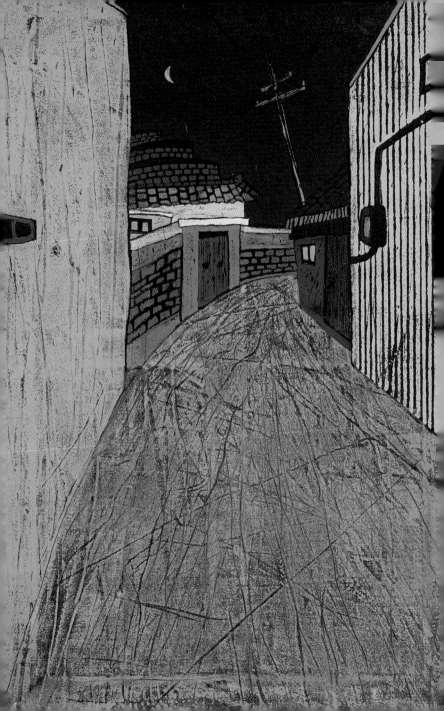

양림동작품 구매자 명단

MSR메디병원	(주)크마이앤씨	김현진	오영선
경기문화재단	(주)티엔	남창규	원성혜
광주문화예술회관	(주)호람	박경동	윤익
광주시립미술관	강용현	박난주	윤종금
국립현대미술관	강인순	박영희	이지연
동화인쇄소	고진영	반구오	이창훈
반가원육포	김관형	백지연	이준길
압구정프렌즈의원	김기연	변길현	이홍룡
양평군청	김대현	부수상	전소영
율곡고등학교	김선기	소영주	정미영
전남대병원	김용숙	손준호	정윤채
제일기획	김윤이	송준석	정은미
줄라이(파인다이닝)	김은일	신형식	정해숙
청와옥홀딩스	김이영	심영균	정호선
화순공공도서관	김재천	안중진	조은교
(주)가나엔터프라이즈	김종명	양순옥	지남철
(주)성보에프엔비	김종일	양은숙	채정임
(주)스타북스	김종찬	여이분	하라모토고이치
(주)아트리스	김현정	오기한	

아너소사이어티 기부에 동참해주신 구매자분들께 감사드립니다.

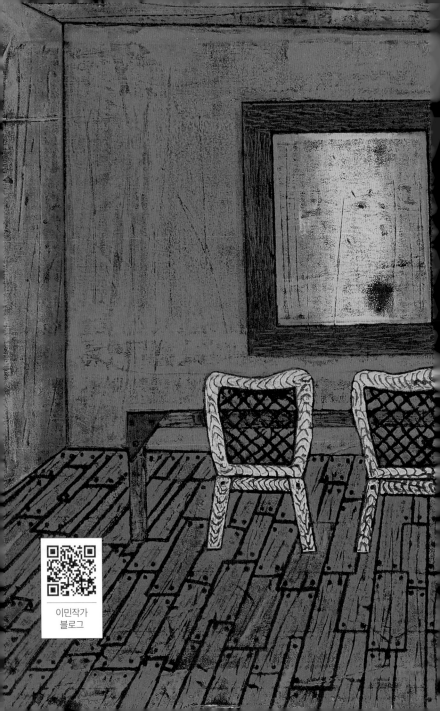

이민작가
블로그

양림동 판타블로

초판 인쇄 2022년 11월 30일
초판 발행 2022년 12월 5일

지은이 이민
펴낸이 김상철
디자인 서희지
발행처 스타북스
등록번호 제300-2006-00104호
주소 서울시 종로구 종로 19 르메이에르종로타운 B동 920호
전화 02-735-1312
팩스 02-735-5501
이메일 starbooks22@naver.com

ISBN 979-11-5795-672-2 03650